中国书法史

徐建融 著

浙江人民美术出版社

序

　　文字书写是发表文章、传播文化的一个必须手段，不独中国，全世界皆然。不仅在印刷术发明之前如此，就是在印刷术发明以后的漫长历史时期内依然如此。但这一文化的"必须"，在世纪之交的前后开始受到挑战，进入新世纪更几乎被完全颠覆——文章的发表、文化的传播，无须写字也可以进行，而且进行得更轻松、快疾！这便是电脑打字。

　　文字书写能成为一门高端的艺术，为中国所独有。上古的甲骨文、钟鼎文、碑石文、简牍文，在当时只是作为一种文字而并未被视为艺术，至后世则无不视之为艺术。汉代以后，把文字书写提升到艺术的高度来认识，则正式开启了"书法"的自觉。这一艺术的自觉即把写字提升为艺术，进入 21 世纪更被赋予专业的、学科的确认。

　　在此之前，写字与书法是并没有明确分界的，尤其是古代，两者所使用的工具都同样是毛笔。而从新世纪开始，写字变成了打字，成为发表文章、传播文化的必须手段，作为艺术创作的书法便与它没有任何关系。历史上的书法不是写字，但写字肯定是它的基础，不仅是技法的基础，更是群众的基础。今天我们便可以理直气壮地撇清二者的关系：书法不仅不是以打字

为归宿的写字，为打字的写字也不再是书法的基础，包括技法的基础和群众的基础。

本书是从《中国书法》（上海外语教育出版社 1999 年版）一书中抽取部分并略加修订而成的。原书的写作时间，是在文字书写和书法艺术的关系受到挑战的 20 世纪末。写字并不就是书法，而书法一定需要写字。但是，当日常的写字不再使用毛笔而是使用钢笔，甚至连钢笔也开始不太使用的形势下，如何认识书法与写字的关系？这就需要我们了解书法史。21 世纪的前 20 年弹指一挥就过去了，当年的挑战已变为全面的颠覆，日常的写字几乎为电脑打字彻底取代，在这样的形势下，我们又该如何认识书法与"不写字"的关系？这仍然需要我们了解书法史。

"以人为鉴可以知己，以史为鉴可以知今。"历史的经验也好，教训也好，永远都是我们最好的老师。所以，书法艺术与日常写字或"不写字"的没有关系，又成为本书的再版和修订背景。

"今（20 世纪）书尚艺"，是我当年分别于"晋书尚韵、唐书尚法、明书尚态、清书尚趣"的一个论断。然而，沈尹默、于右任书法的"尚艺"，相比于新世纪以来年轻书家们的"尚艺"又如何呢？这就需要我们从书法史中寻求新的启迪。

是为序。

徐建融

2021 年 6 月于长风堂

目　录

第一章　上古的书法 / 001

第二章　魏晋南北朝的书法 / 020

第三章　隋唐的书法 / 041

第四章　五代、两宋的书法 / 062

第五章　元代的书法 / 081

第六章　明代的书法 / 089

第七章　清代的书法 / 105

第八章　20 世纪的书法 / 134

第九章　玺印篆刻 / 159

第一章　上古的书法

　　研究上古的书法，需要弄清三个问题：一、书法的起源、演变与汉字起源、演变的关系问题；二、上古书法的功能问题；三、上古书法的艺术审美问题。

　　中国书法的基本对象是汉字，尽管汉字的书写并不一定都是书法，但没有汉字，就谈不上书法，这是毋庸置疑的。关于汉字的起源，在学术界有多种观点，撇开"结绳记事""契木为文"的文献记载不论，迄今所发现的原始陶器上的刻画符号，有数十种之多，不少学者认为，这是中国最早的原始文字。但从严格的意义上来说，这种观点并不能成立。因为，所谓文字的主要功能，不仅仅在于简单的记事或交流思想的实用需要，更在于通过相对固定的结构符号形态，组合成为一定的文句，来较为完整地记载一定的事件或表述一定的思想。原始陶器上的刻画符号，既不具备相对固定的结构形态，又没有组合成为一定的文句。因此，尽管它们具有简单的记事、表意的含义，却还不能被看作是文字或所谓的原始文字。

　　真正的中国文字——汉字，应该是从殷商时代的甲骨文开始的，嗣后迭经周的大篆，直到秦始皇统一六国、"书同文字"

之前，当时各地的文字，虽然还没有取得绝对固定的结构符号形态，但至少已有了相对固定的结构符号形态，这就是象形、指事、会意、形声、假借、转注的"六书"。至于秦的小篆、汉的隶书，其结构符号形态更趋固定，与魏晋以后沿用至今的汉字已相去无几。因此，上古的书法，伴随着汉字形态构造的日趋定型化而获得了长足的发展。

三代、战国、秦汉的文字，除已具备了相对固定的结构符号形态之外，它们已能组合成为一定的文句，较为完整地记载或表述当时各种巫教祭祀活动的进行过程和礼教思想意识的系统观念，成为后人研究当时社会政治、经济、宗教、文化的重要史料。"卜辞是占卜的记录，刻在龟甲和牛骨上。占卜的日期和事件，有时连占卜的人名和所在的地方，都记载上去。由于甲骨的狭小，又为形式所束缚。因此，卜辞大都短小，长的篇幅不多。文辞虽很简略，偶然也有比较完整的……在语法上已建立了初步的规律，可以看出书面文学的初期形态"。至于铸刻在青铜器上的钟鼎文，其铭文有长达数百字的；秦的小篆、汉的隶书，"字"与"文"就更密不可分了。

事实上，上古的书法，无论是刻在甲骨上的卜辞也好，铸在青铜器上的铭文也好，还是书写在简帛上的文书，它们并不是作为艺术的书法，而是为巫教或礼教的目的服务，就像今天一般行政工作中的文件书写，因此，从严格的意义上来说，它们并不是真正的书法艺术品。把它们看作是书法作品，主要是基于后人的立场。当然，这样说，并不意味着它们就不具备作

为书法作品的艺术审美价值。恰恰相反，这些旨不在艺术的作品，艺术的价值还是相当之高的。其艺术价值的成立，有几方面的原因。

首先，"无意为文乃佳"，这是艺术创作的一个重要规律。因此，尽管上古的无名"书法家"在书写这些作品时意不在书，但在无意之间，却使得他们所书写出来的文字形象具备了一种特殊的、随意的、不假修饰而天真烂漫的笔法美、结体美和章法美的审美特征。

其次，古人早就明白："言之不文，行之不远。"意思是说一段语言或一篇文章的措辞不美、句子不美，它就难以说服人、打动人。同样道理，一篇再美的文章，如果当把它书写出来之后，笔法不美、结体不美、章法不美，也是难以感动读者的。因此，尽管上古的无名"书法家"在书写这些作品时旨在巫教或礼教的目的，但他们绝不会一点不考虑到审美的问题。这样，就使得他们所书写出来的这些文字形象具备了一些初步的、规律性的诸如对称、均衡、变化、参差等笔法美、结体美和章法美的审美特征。

第三，由于几千年的时间老人加诸这些作品的手笔，诸如自然或人为的风化、毁损、剥落、锈蚀等等因素，更加强了它们深邃、浑朴、高古的形式美感。

上古书法这些无意的、有意的乃至时间老人所加诸的形式美感，具有极高的审美价值。这种审美价值，是与它们所特定的巫教或礼教的文化内涵相匹配的，或神秘，或奇诡，或凝重，

或瑰丽，或端庄，或肃穆，显得异常耐人寻味。其中，像甲骨文、钟鼎文、石鼓文、章草书，尽管只有少数研究古文字的专门家才能够勉强地读通、读懂它们的文字内容，但是，几乎每一个艺术爱好者都能够从中获得一种深刻而持久的审美感受。这实际上反映了书法艺术所特有的记事价值和艺术价值的矛盾统一律。这一矛盾统一法则，同样也反映在魏晋以后的草书艺术中。因此，一方面，书法艺术是与汉字的书写密不可分的，尤其是上古的书法，在当时，人们所注重的主要是它所书写的文字内容的价值，即服务于巫教或礼教的功能；但另一方面，作为艺术，它的审美价值并不在所书写的文字内容，而在于它所书写的笔法美、结体美和章法美——对书法艺术的这一自觉追求，主要是魏晋以后书法家的贡献。

第一节　甲骨文

甲骨文首次发现于 1899 年河南安阳市郊的小屯村，这些甲骨最初时是被研成粉末用作药物，后来被一批文字学家发现，于是加以抢救、整理、研究，甲骨文便成为一种专门的学问。目前已发现的至少在 10 万片以上，大都是刻在牛骨或龟甲上，用作巫教祭祀活动的祝祷之辞。在少数甲骨上还发现有漏刻的朱书或墨书痕迹，说明当时已经使用了毛笔一类的书写工具。其中有些是以单刀刻画，不易圆转，以方折形态为特征。刀有锐、钝之异，骨有细硬、疏松之别，因此，所刻出的笔画

有粗有细，粗者深厚雄壮，而细者瘦硬挺拔。从结体上来看，错综变化，大小不一，但均衡、对称、稳定之格局已定；从章法上来看，错落疏朗，严整端庄，显露出古朴而又烂漫天真的情趣。有的甲骨笔道宽肥，起刀和停刀处多显刀锋，可以看出受同时期钟鼎文的影响，并非单刀镌刻所能奏效（图 1）。

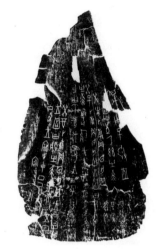

图 1　甲骨文

第二节　钟鼎文

钟鼎文又称金文、籀文，因铸刻在青铜器上而得名，一般又称钟鼎款识。所谓款识，大体上有四种说法，第一种说法以刻为款，以铸为识；第二种说法以阴文凹入者为款，以阳文凸出者为识；第三种说法以刻在器外的为款，刻在器内的为识；第四种说法以花纹图案为款，以篆刻文字为识。不管哪一种说法，钟鼎文的洋洋大观是中国书法史上的第一个高峰时期则是众所公认的。

其中，特别重要的作品如大盂鼎铭文，此鼎是西周青铜器中的重器，其铭文长达 292 字，字体敦厚工整，常用粗画和肥厚的点团出现在笔画之中，形成了特有的节奏感。铭文的内容，

记载了周康王二十三年（前998），贵族盂受策命时，周王昭告殷商灭国的教训和姬周立国的经验，并赐予盂大批的奴隶，要求盂不忘祭祀，效忠周室。字体的凝重与文字内容的严肃，无疑是相合拍的，同时也是与鼎器的狞厉之美相合拍的。

利簋铭文共四行32字，铭文简朴，记载了周武王吊民伐罪，消灭商纣，建立政权，其下属利因功受赏，于是铸造了利簋作为纪念。铭文纵写成行，横距则参差不齐，字体疏朗潇洒，细劲而修长，颇有妩媚之致（图2）。

小克鼎铭文在三代钟鼎文中独具特色。它纵横有格，一般一字一格，但个别字又不受规格的束缚。字体细瘦，结体有疏密的变化，但个别字又显得十分粗肥……凡此种种，都在严整中流露出灵动的变化（图3）。

一般钟鼎文的结体，大多取纵势，唯有散氏盘以横取势，在众多的青铜铭文中独树一帜，引人注目。铭文结构奇古，线条圆润而凝练，因取横势，所以重心偏低，更显得朴厚凝重（图4）。

毛公鼎是迄今所见青铜器中铭文最长的一件作品，共有497字，内容记载了周王要求毛公效忠王室，并赐予大量珍贵物品的事件。其字形修长，用笔峻瘦，姿态生动活泼，在凝重浑厚中增加了灵动跳跃的秀气。由于字数较多，密密麻麻，更给人以大珠小珠落玉盘的音乐节奏感，是三代钟鼎文中的杰作之一（图5）。

史墙盘铭文共284字，其内容追颂了周初文、武、成、康、

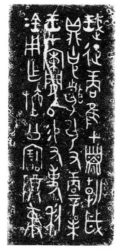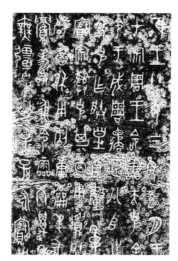

图2 利簋铭文（局部） 图3 小克鼎铭文（局部）

图4 散氏盘铭文

昭、穆各王征伐四方、统一天下的功业，以及器主徽氏家族在征战过程中的发展历史，如实地反映了那个血与火的时代精神。铭文字体规整端庄，笔画圆厚凝重，似乎充溢着一种恢宏的大度和令四方臣服的自信。

　　虢季子白盘铭文记载了虢季子白受周王之命征伐西北境内的少数民族，斩首五百，俘虏五十，于是受到奖赏，铸盘作为纪念，并祷告"子子孙孙，万年无疆"。铭文的布局极为疏朗，字体也十分灵秀（图6）。

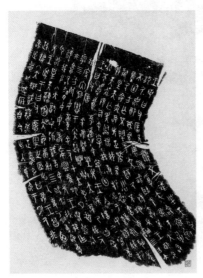

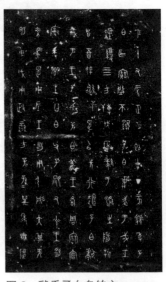

图5　毛公鼎铭文（局部）　　图6　虢季子白盘铭文

第三节 石鼓文

石鼓，因石状像鼓形而得名，共十鼓，每石四周镌刻四言诗文，其内容主要是记载东周秦国初年贵族阶层祭祀、游猎的活动。文字剥落致残，似隐石花之中，虽模糊难辨，而众星错落，如有蛟蛇郁动。字体雄强浑厚、朴茂自然，用笔的起笔和收笔均藏锋，圆融而深劲。结体促长伸短，方整丰厚，平正中有擒纵，稳实处求错落。古人多有诗文赞美，认为体象卓然，殊今异古，上接仓颉造字之嗣，下开书同文字之风，折直劲迅如镂铁，端姿旁逸而婉润，尤其是韩愈所写的《石鼓歌》认为：

辞严义密读难晓，字体不类隶与蝌。

年深岂免有缺画，快剑斫断生蛟鼍。

鸾翔凤翥众仙下，珊瑚碧树交枝柯。

金绳铁索锁纽壮，古鼎跃水龙腾梭。

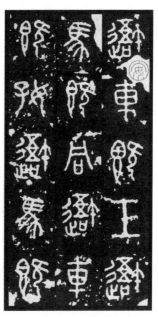

文中更是对石鼓文推崇备至，颇能传其神韵（图7）。

图7 石鼓文（局部）

第四节　小篆

甲骨、钟鼎和石鼓文，均属于大篆的体系，其结构虽有相对的法则却没有绝对的规范。秦始皇统一六国，在文化上的一项重大贡献，便是命令"书同文字"。由李斯以三代的秦系文字为基础，废除了大量区域性的异体字，创造了全国通用、整齐简易的统一文字，这就是小篆。并以此作为儿童识字的启蒙，加以推广应用。

小篆的创立，使汉字有了固定的结体法则，在此之前，如宝贝的"宝"字，有194种写法；眉毛的"眉"字，有104种写法。小篆则分别用一个字就可以代表了。从书法艺术的角度来看，则具有线条圆润、粗细均匀的特点，结体取长方的纵势，相对于大篆的拙重浑厚，更显得轻灵文秀。但由于过于规整，类似于今天书刊的印刷文字，缺少书法所应有的灵动和变化，艺术性反而有所下降了。

由李斯书写的《峄山刻石》，用笔圆转，结构匀称，点画粗细均衡。工整严谨而不失于刻板，圆润婉通而不失于轻滑，确乎可以作为小篆的一代楷模（图8）。《琅琊台刻石》虽然磨损较重，但古厚之气宛然在目。需要说明的是，这两件刻石，都是秦始皇作为炫耀自己的丰功伟绩与天地共长久的记载，其作为礼教美术的性质，与钟鼎铭文并无二致。

此外如秦诏版、秦铜权、秦瓦当、秦陶盖铭等的遗存文字，都属于小篆的规范，但是书写、刻铸得更为随意，洋溢着天真古朴的情趣。

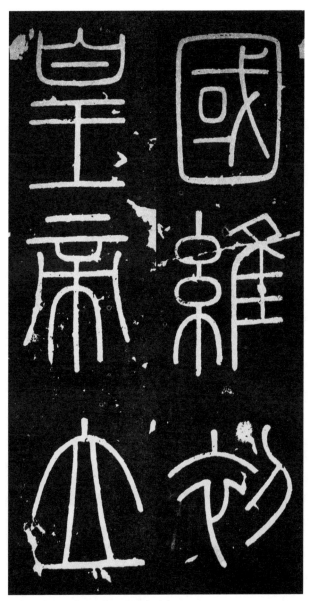

图 8　李斯　峄山刻石（局部）

第五节　简牍帛书

在春秋、战国、秦汉书法艺术中，近几十年陆续出土的大量书迹特别引人注目。因为甲骨、钟鼎、石鼓、刻石之类，大都经过了镌刻，难以窥见书写过程中具体的用笔特点；而书迹则是直接用毛笔蘸了墨在竹简、木牍或帛布上书写而成的，所以，用笔的轻重快慢、转折提按，可以看得十分清晰。此外，值得我们注意的是，通常认为隶书是汉代所创造的书体；但从出土的书迹来看，早在秦代，已有隶书的实际使用。由此可见，所谓小篆的创立也好，隶书的创造也好，实际上都是一种大势所趋、水到渠成的结果；官方的推广或个人的努力，不过是因势利导而已。

春秋时期的《侯马盟书》，用朱色或墨色书写而成，其线条并不像钟鼎文那样单一，而是表现出提按用锋的变化。

云梦睡虎地出土的秦简，其书写时代早在李斯创立小篆之前，而其字体则已经明显地带有隶书的意味。隶书的特点，在于书写的速度要比篆书来得快。从睡虎地秦简，正可以看出这种快速的书写特点，横向的波挑，笔画之间的牵带，无不富于动态的感觉。相比于大小篆的凝重或严谨，更显得自由奔放。

西汉马王堆墓出土的帛书《老子》，用笔沉着而遒健，显得特别蕴藉而圆厚，结体向右下倾斜，寓欹于正，沉稳中蕴含着跳跃的动势（图9）。

同墓出土的帛书《战国策》，隶书中兼有篆书的笔意，字

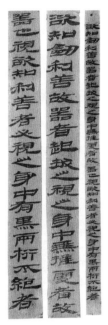

图 9　老子帛书甲本（局部）　　　图 10　居延汉简（局部）

体的长度非常自由舒展，特别如"意""也""愚"等字，加长的波脚，造成了字距间的疏密变化，夸张的提按，产生了强烈的节奏感。

居延汉简是出土汉简中的一笔丰厚遗产。其特点在于书风极其流动，有笔飞墨舞之势，实际上已经开启了章草的先河。将书简局部放大来看，字的笔画粗细变化极大，古拙中蕴含着一往无前的气势。有些字的笔画拉得很长，造成疏可走马、密不通风的章法阵势。字与字之间，则上下牵连，左顾右盼，正可谓"当其下手风雨快，笔所未到气已吞"！但仔细观赏，又字字停稳，寓静于动，与马王堆帛书的寓动于静恰成鲜明的对照（图 10）。

第六节 汉碑

汉代书法艺术的最大贡献，在于隶书的定型化，从而从根本上改变了小篆出现以前汉字结构造型的"六书"法则。这一过程，文字学家们称之为"隶变"，其书写特征，在于波、磔笔画。不过，早期的西汉隶书，波、磔并不明显，方折的结体，粗细均匀的笔画，带有从小篆演变而来的特点，通常称为"分书"。直到东汉以后，波、磔的幅度加大，才成为典型的隶书体。所谓波，后来楷书中变为撇；所谓磔，后来楷书中变为捺或勾挑。此外，隶书中的横、竖、折、点等笔画，则大体上已与楷书相去不远。凡此种种，都为魏晋书法书体演变的完成奠定了必要的基础。

汉隶的主要遗存，除上面提到过的书简之外，尤其以汉碑最具代表性。因为，汉朝的文治武功彪炳一世，辉映千古，为了使它能垂诸不朽，所以盛行树碑之风。传世汉碑，包括砖刻、瓦当等等，共有数百种之多。以功能性质而论，大多是用于祭祀或纪功，充分反映了礼教天人合一的观念；从风格形式上加以分类，则大体上可以分为四种，第一种为茂密雄浑的，第二种为方整劲挺的，第三种为法度森严的，第四种为舒展峭拔的。

属于茂密雄浑一路的如《郙阁颂》，体方笔重，深厚雍容，气派宏大，没有明显的波、磔笔画，纯以拙重取胜。

而如《西狭颂》，则于雄浑中稍见秀逸飞动，笔道的粗细有较大的变化，波、磔的翻挑也明显而活泼。给人的总体感觉，是结字高古，笔力遒稳，庄严浑穆，天骨开张，有博大的气象

（图 11）。

　　《衡方碑》的碑额用阳文，用笔圆浑而有波发之意。碑文则用阴文，结体于方整中有意识地强调了疏密、聚散、避就，而不是四平八稳，所以，雄强中又见奇险之势（图 12）。

　　属于方整劲挺一路的如《张迁碑》，多用棱角森严挺拔的方笔，斩钉截铁，痛快淋漓，同时又有含而不发的波挑笔画，于方整中见变化。其结构则四角撑满，重心偏低，骨力内涵，神完气足（图 13）。

　　《鲜于璜碑》足以与《张迁碑》相媲美，字形方硬而稳重，笔画丰厚饱满，波法平整。形态的变化比《张迁碑》更为丰富，有时重心高举，下方散开；有时重心低伏，呈敦厚状；或左倾，或右斜，或扁横，或纵长，极其生动有致（图 14）。

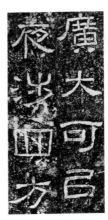 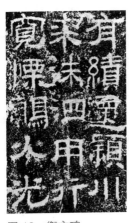 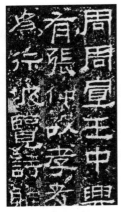

图 11　西狭颂　　　　图 12　衡方碑　　　　图 13　张迁碑
（局部）　　　　　　（局部）　　　　　　（局部）

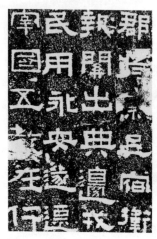

图 14 鲜于璜碑
（局部）

图 15 曹全碑
（局部）

图 16 礼器碑
（局部）

　　属于法度森严一类的作品最多,历来被公认为汉隶的典范。如《曹全碑》的典雅华滋,字体呈扁形,中宫收紧,波挑柔软舒展,着力轻盈秀媚,再加上字距疏空,所给人的感受,有如一位匀称丰腴、婀娜多姿、体态窈窕的少女,论者或以为是汉隶中的《兰亭序》(图15)。

　　《礼器碑》的风格也是法度森严而俊秀的,但却不是像《曹全碑》那样的妩媚,而是清新、雅静,秀丽中呈示出一种端庄之美。用笔细而挺健,铁画银勾,方圆兼备,挺拔的线条内含着凝重和朴厚,其波挑的坡度很大,捺脚很重,与细劲的横画、竖画形成鲜明的对比。所以,法度森严中又含有奇、险、峻的特点(图16)。

　　此外如《史晨碑》《韩仁铭》《华山碑》《张景碑》《孔宙碑》《乙瑛碑》《朝侯小子残石》《熹平石经》《上尊号碑》《王舍人碑》等等，无不左规右矩，端严恢宏，作为礼教书法的典范，有时给人以法度森严过分的感受，浓于庙堂的气象。所以，有人称之为汉隶中的馆阁体，后世学者如果不加注意，便难免徒得其优美之形，而失却其内涵之神（图 17）。

　　属于舒展峭拔一路的作品有《石门颂》，此碑为摩崖石刻，其内容是称颂杨孟文等开凿石门通道的功绩。书法有雄厚奔放之气，结体、用笔无不豁达开张，中锋用笔如长枪大戟，圆润舒展。因书丹于摩崖，笔随崖走，一泻千里，绝去雕琢的痕迹，而有自然天成之妙。有些笔道拉得很长，与汉简的作风完全一致。由此可以想见作者书写时的激情和宽博的胸襟气度，令人有惊心动魄之感。所以，后人认为学习此碑，胆怯者不敢学，力弱者也不敢学；又说它无庙堂的森肃之象，而多山林的不羁之气（图 18）。

　　《三老讳字忌日记》活泼烂漫，饶有风趣，既有奔放之美，又有古朴之致，左偃右伏，奇纵恣肆（图 19）。

　　《张山子碑》其结体虽近于法度森严的一路，但却不求工稳，法度森严中透露出不受拘束的天真烂漫。有些字写得歪歪扭扭，或头重脚轻，或左正右斜，或上紧下宽，无不各具姿态，再加上刀法爽利，字口如斩钉截铁，更显得峭拔多姿。

图 17 史晨碑（局部）

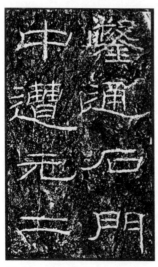

图 18 石门颂（局部）

图 19 三老讳字忌日记

第七节　章草

　　章草是一种快速书写的隶书体，所以又称"隶草"，主要用于战争中传递情报的军事文书，在前面介绍的居延汉简中，我们实际上已经可以窥见章草的端倪。后来到汉元帝时，由黄门令史游加以规范化，传世有他所写的《急就章》一篇，后人取其末字命名为章草，以区别于嗣后出现的今草。从史游《急就章》可见，所谓章草，其体势仍沿有隶书的法式，横画上挑，左右波磔分明。但其笔画萦带处，往往有细如游丝、圆如转圜的牵连，这是隶书中所没有的。而字字独立，则又区别于后世的今草（图20）。

　　除史游外，当时还有杜度、张芝及稍后的皇象、索靖等，均为章草的名家，各有刻帖流传后世（图21）。

图20　史游　急就章（局部）　　图21　索靖　出师颂（局部）

第二章　魏晋南北朝的书法

　　魏晋南北朝的历史长达370年，在这漫长的岁月里，到处是战争，到处是死亡，严重破坏了社会经济的正常发展。"出门无所见，白骨蔽平原"，虽为诗人的夸张说法，但也从一个侧面反映了当时的社会情况。在这样的形势下，广大劳动人民固然生活在水深火热之中，那些帝王将相，同样也对倏忽变幻的人生充满了恐惧和不安，而作为社会精英的知识阶层，更对三代、秦汉以来一以贯之的人生价值观念产生了动摇。一时"礼乐崩坏"，于是，一方面，在文人士大夫中间，普遍地摒弃礼教的群体功利事业，而转向追求个体的超然和自适，奉行玄学和清淡，这一新的时代精神，标志着中国古代人文意识的觉醒，在历史上称为"魏晋风度"。另一方面，早在汉代时已传来中国的佛教思想也在此际得到广泛的传播，成为上至帝王贵胄，下至庶民百姓的普遍信仰。这两大意识形态，对于魏晋南北朝书法艺术的发生和发展，起到了十分重要的规导作用。

　　我们知道，汉代以前的上古书法作为一种巫教或礼教的目的，大量地被用于书写纪功或祭祀铭文。然而，这种功能性质的书法，在魏晋南北朝即使还有一定数量的孑遗，至少已经不

再占据主导的地位，不再代表时代的风气。那么，占主导地位并代表时代风气的书法，又具有怎样的性质呢？从大体上说，可以分为两类：一类是士大夫个体人际交往的问疾书；另一类是作为佛教功德的造像碑。特别是第一类性质的书法，可以作为所谓"魏晋风度"的最适切、最完美的艺术表现形式。所谓"人的觉醒"和"文的自觉"，只有从这时候开始，书法才真正成为一种独立于所书写的文章之外的艺术，尽管它仍以文章作为必需的书写对象，但它的价值之所在，已不仅仅在于"写出"这篇文章，而更在于"写好"这篇文章。于是，对"怎么写"的技法形式更加孜孜以求，而对"写什么"的文章内容，反倒不甚讲究了。欧阳修曾经指出：

余尝喜览魏晋以来笔墨遗迹，而想前人之高致也。所谓法帖者，其事率皆吊哀、候病、叙暌离、通讯问，施于家人朋友之间，不过数行而已。盖其初非用意，而逸笔余兴，淋漓挥洒，或妍或丑，百态横生。披卷发函，烂然在目，使人骤见惊绝，徐而视之，其意态愈无穷尽。故使后世得之，以为奇玩，而想见其人也。

由于功能的不同，汉代以前郑重、严肃的篆书和隶书已经不能满足人们的诉求，取而代之的是点画自如、超逸流便、崇尚风韵的楷书、行书和草书的蔚然风行，以王羲之为代表，完成了书体演变史上最终的一大变革。这一新的书风和书体，主

要盛行于南方的士大夫中间。从此，无名的书法史成了有名的书法史。

北方的情况则有所不同。与佛教信仰的普及相匹配，上至帝王贵胄、下至庶民百姓的社会各阶层为了寻求心灵上的寄托和来世的幸福，纷纷出钱布施，开窟造像，所以，作为功德、许愿记录的造像碑盛极一时，民间的无名书家大显身手，创造了风格多样、不拘一格的新书体，后世称为"魏体"或"魏书"。

清代的阮元曾经提出"南帖北碑"的观点，作为对魏晋南北朝书法的总体把握，虽然不免以偏概全，但至少也不无道理。尽管南方也有碑版的流传，北方也有墨迹的出土，但大概来说，南方毕竟以俊美秀逸的法帖最能代表时代的风尚，北方毕竟以朴实雄浑的碑刻最能说明社会的潮流。所谓"南秀北雄"，在任何时代、任何艺术的形式中，都有不同程度的反映，而尤其以魏晋南北朝时期的书法艺术反映得更为鲜明、强烈。

然而，尽管南北书法在功能性质上不同，在艺术风格上也不同，但是，在改革汉字书体方面，南方的文人书家和北方的民间书家都做出了共同的努力。南方的楷书、行书、草书也好，北方的魏书也好，相比于汉代以前的隶书、篆书，都是新兴的风貌，直到今天，依然为我们所采用。因此，评价这一时期的书法艺术，不仅仅要着眼于其在艺术上的贡献，更要着眼于其在书体变革方面的贡献。

第一节　钟繇

钟繇（151—230），字元常，河南颍川（今河南禹州）人。他是魏国的太傅，所以，后世称为"钟太傅"。他的书法从学习汉隶入手，但改进了汉隶"蚕头磔尾"的写法，使字形更为方正平直、简省易写，他也因此成为由隶书过渡到楷书的重要书家。后来南方文人书家的楷书、行书、草书和北方民间书家的魏书，几乎都可以从他那里找到书体变革的源头。

他的真迹早已失传，今天所能看到的只是后人的摹刻本了，但从中还是可以看出钟书的创新面目。如《荐季直表》《宣示表》等，布局空灵，结体疏朗、宽博；体势横逸而扁，尚带有隶书的遗意；字距不求统一，所以显得错落有致；笔画浑厚，天趣盎然。相比于汉隶的严肃庄重，钟书具有一股清新的气息，令人心旷神怡（图 1）。

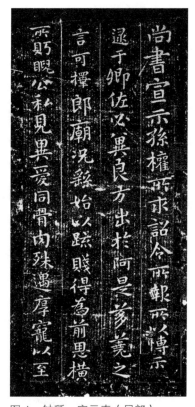

图 1　钟繇　宣示表（局部）

第二节 二王

所谓"二王",是指东晋书法家王羲之、王献之父子,又称"大王"和"小王"。他们二人在中国书法史上占有最重要的地位,尤其是王羲之,更被后人尊为"书圣",影响极其广泛而深远。汉字书体演变的完成,书法艺术的文人化,都是和他们二人的贡献分不开的。

王羲之(307—365),字逸少,山东临沂人。他出身名门望族,晋室南渡后官至右军将军,所以后世称为"王右军"。他的一家都擅长书法,从小受家学的熏陶,后来又跟当时著名的女书法家卫夫人学习,成年后渡江北游,看到前代的许多书法名迹,包括钟繇的作品,从此博采众长,自成一家。

王羲之不仅是一位书法家,而且还是一位书法理论家,不断地注意从理论上去总结、指导、提高自己的书法创作实践,把写字与临阵挥戈作战相比,提出必须"意在笔先"才能克敌制胜的主张。此外,对于具体的用笔、结字规律,章法、布局要领,他也十分讲究。这就说明,他真正开始自觉地认识到,书法艺术并不仅仅只在于把一篇优美的文章书写出来而已,更在于书写的笔法美、结体美和章法美。确实,我们阅读他的《兰亭序》,读他的墨迹本和排字本,感受是完全不一样的,后者只是在读他的文章,而与书法无缘,前者才是在读他的书法,同时也兼读他的文章。所谓"汉字书体变革的完成",所谓"书法艺术的自觉",正是同他在这方面的自觉努力和卓越贡献分

不开的。当时的书坛，以钟繇的影响为最大。尽管钟繇的书体书风相比于汉代以前的书法显得潇洒流便得多，但毕竟还是比较规整的。其楷书左右波挑，还带有隶书的遗意，不能完全满足士大夫个体意识自觉的审美心理。王羲之则在钟繇的基础上进一步加以改革，凡钟书应该波挑之处，王书往往敛锋不发，从而使楷书完全脱离隶法，最后定型下来。楷书变革的完成，使草书变革变得水到渠成，书法史上称之为"今草"，以区别于汉代以前的章草。介于楷书和今草之间的，便是最能代表晋书"尚韵"精神的行书。

对于王羲之的书法，历来评价很高。除被后世尊为"书圣"之外，如梁武帝评他的书法"字势雄逸，如龙跳天门，虎卧凤阁"；唐太宗李世民对他的书法更是钦佩得五体投地，认为其"点曳之工，裁成之妙，烟霏露结，状若断而还连，凤翥龙蟠，势如斜而反直。玩之不觉为倦，览之莫识其端"。这些评语，都可以说明以王羲之为代表的晋书"尚韵"的特点。"人的觉醒"和"文的自觉"，在这里得到了淋漓尽致的表现，达到了后世文人所难以企及的潇洒、超逸之美的最高境界。

王羲之的书法，平正中寓有奇险。后来的智永、虞世南、陆柬之、蔡襄、赵孟頫等，继承了他的平正一路；而王献之、李邕、米芾、王铎等，则发展了他奇险的一路。历代的书家，尤其是帖学一派的书家，几乎没有不受他直接或间接的影响的。遗憾的是，他的真迹一件也没有能够流传下来，今天我们所看到的，多为后人的翻刻本或临摹本。

他的楷书如《曹娥碑》，虽然仍然含有篆隶的笔意但不露痕迹，与钟繇的作风已经拉开了一定的距离。自然安详而又含蓄的回锋，后人称之为"内撅"笔法；结体的疏密斜正，字形的大小参差，形成了鲜明的节奏韵律，和谐而又富于变化，表现了晋人的风度、情操和襟怀，古意盎然中别有新意进发。此外如《黄庭经》《乐毅论》等，无不稳重端庄而又流便隽美，内含着一种灵和的态度（图2）。

图 2 王羲之 乐毅论（局部）

不过，最能代表王羲之个人乃至整个魏晋书风的，还不是他的楷书，而是他的行草书。尤其是他的《兰亭序》，更被后人奉为"天下第一行书"，无论是序文所抒发的对于人生的忧患意识和超脱态度，还是书风的遒劲、秀丽清逸，都代表着魏晋书法乃至整个中国书法史上的最高成就。然而，这件绝世名作，却因为唐太宗李世民的迷恋珍惜，在他死后被殉葬昭陵。

我们经常看到的是唐代冯承素的勾摹本《兰亭序》，它较为忠实地传承了原作的神韵。永和九年，暮春三月初三，王羲之、

谢安等 42 人来到山清水秀的兰亭修禊事，以被除晦气。面对大自然的永恒，感慨人生的短促，所谓"修短随化，终期于尽，古人云：死生亦大矣，岂不痛哉"！所谓"后之视今，亦由今之视昔，悲乎"！于是，众人饮酒赋诗 26 首，最后由王羲之乘着酒兴，一气呵成写就这篇在文学史和书法史上都脍炙人口的《兰亭序》。此书 28 行，324 字，章法布局似正反欹，浑然一体；点画运笔，跌宕起伏，若断还续；通篇字形宽窄相间，错落有致。这种行云流水般的风流极致，是晋人心灵的自然祖露。传说王羲之日后曾想把这篇序文书写得更好一些，但写了几十本，结果都没有超过这篇当场挥毫的即兴之作。这也正是"尚韵"的晋书所独有的一种创作情境（图 3）。

除冯承素的勾摹本之外，传世的《兰亭序》还有褚遂良的临本、虞世南的临本、根据欧阳询摹本翻刻的"定武本"等等。他们都是李世民的御用书法家，李世民让他们一临再临，足以

图 3　王羲之　兰亭序

说明他对王羲之和《兰亭序》的钟爱；而所谓"兰亭殉葬昭陵"的说法，看来也并非无稽之谈。

《兰亭序》之外，如《寒切帖》《姨母帖》《初月帖》《平安帖》《奉橘帖》《快雪时晴帖》《二谢帖》《得示帖》《频有哀祸帖》《孔侍中帖》《上虞帖》《丧乱帖》等等，其所流露的忧患消极的思想意识和所展示的超便流美的书体书风，无不与《兰亭序》异曲同工，极尽魏晋风度一往而情深的神韵。所谓"丧乱之极，先墓再离，荼毒追惟酷甚，号慕摧绝，痛贯心肝，痛当奈何奈何，虽即修复，未获奔驰，哀毒盖深，奈何奈何，临纸感哽，不知何言"。这是何等沉痛的悲剧生命意识！

王献之（344—386），字子敬，他是王羲之的第七子，官至中书令，所以人称"王大令"。他从小跟父亲学习书法，后来又学习张芝的草书，变古为今，别创新法。他曾对父亲写章草书表示不满，说是"古之章草未能宏逸"——意思是说章草的古拙作风不适合士大夫个体意识觉醒的超逸思想。王羲之采纳了他的意见，父子二人共同努力，使书体变古趋今。而从当时的影响来看，王献之的贡献更在他父亲之上。唐代张怀瓘评论他的书体书风：

> 挺然秀出，务于简易，神驰情纵，超逸优游，临事制宜，从意适便，有若风行雨散，润色开花，笔法体势之中，最为风流者也。

所以，南朝之际，举世皆崇子敬，而不复知有钟繇和王羲之。

那么，为什么从唐代以后王献之的名声反而没有他父亲大呢？这里有两方面的原因：一是由于唐太宗的抬大王、贬小王，以皇帝的权威扭转了一时的风气；二是小王的书法其用笔多取外拓之势，不如大王内擫笔法的凝练含蓄，所谓"失于惊急，无蕴藉态度"，所以不尽符合传统中和之美的理想。

王献之的传世作品，也多为后世的翻刻本或临摹本，其中比较重要的如《洛神赋十三行》，妩媚潇洒而峻利飞动，相比于王羲之的《曹娥碑》等小楷，更显得筋骨紧密，纵逸多姿，与前面所提到的张怀瓘对王献之书法的评语吻合无间（图4）。

《群鹅帖》则为王献之行草书中的精品，其飞动外拓的笔势与王羲之行草的内擫蕴藉，分野更加明显，所谓"志在惊奇，险峻高深"。大王的行草，虽然一气呵成，但运笔并不急速，字形也较少牵连；而小王的行草，则如风驰雨骤，一笔下去，连绵无尽，所以当时称为"一笔书"。

《鸭头丸帖》仅2行15字，用笔外拓而开阔，结体疏朗而多姿，顾盼有情，神采俊发。此外如《廿九日帖》《东山帖》等等，无不字形优美而笔势开张，明显可以看出发展了乃父奇险的一路（图5）。

合年陰左陽擢輕軀以鶴立若將飛飛而未翔踐

申禮防以自持於是洛靈感焉徙倚仿偟神光離

感交甫之棄言悵猶豫而狐疑收和顏以靜志兮

拾潛淵而為期執拳拳之款實兮懼斯靈之我欺

嗟佳人之信脩羌習禮而明詩抗瓊珶以和予兮

歡于託微波以通辭願誠素之先達于解玉珮以要之

之玄蘭余情悅其淑美于心振蕩而不怡無良媒以接

嬉左倚采旄右蔭桂旗攘皓腕於神滸于採湍瀨

图4　王献之　洛神赋十三行（局部）

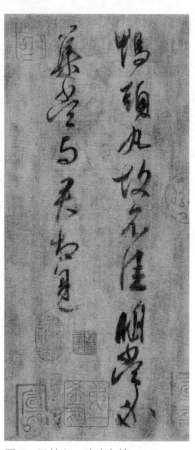

图5　王献之　鸭头丸帖

第三节 龙门二十品

当南方的士大夫面对丧乱荼毒的社会现实而转向玄学，从而在书法艺术上创造出"尚韵"的楷、行、草书来发抒自己的哀感之时，北方的帝王贵胄、芸芸众生则把心灵的寄托转向了佛教。伴随着佛教美术的勃兴，书法史上盛行魏书体的造像碑、造像题记，以表白他们的功德和虔诚的皈依之情。其中，尤其以洛阳龙门石窟的龙门二十品最具代表性。二十品中，有十九品分布在古阳洞里，另一品则在老龙窟崖壁的慈香窑里。这些碑记，大多是帝王贵胄的功德记录，有的是儿子为父亲造像，有的是妻子为丈夫造像，有的是母亲为儿子造像……以此来求得亡灵往生极乐世界。魏书以端庄朴实的风格著称，与南方楷书的流便风格大有径庭。其特征是，字形端正大方，不假修饰，气势刚健质朴，结体、用笔在隶、楷之间。北方的魏书和南方的楷书相融合，便产生了唐代的楷书，成为后世楷书的标准规范。至清代后期，由于包世臣、康有为等的大力提倡，北碑的魏书更大受人们的青睐，甚至凌驾于唐楷之上。

《始平公造像》是龙门二十品中的代表作，也是整个魏书中的代表作。魏书与南方楷书的区别，除功能、气质之外，表现在字形结体上带有更多的隶书遗意；用笔多用方笔，尤其是经过刀刊，一笔一画，锋芒毕露，呈现棱角；行次章法大都端庄规整，每一字占据一个大小相同的方块。所有这些特点，从《始平公造像》中可以看得十分清楚。而特别需要指出的是，此碑

与其他各品的不同之处，在于全碑用阳刻法，其拓本的效果，以白底黑字为基调，但底部又不是全白，而是留下了细石如麻的斑斑痕迹，含有一种特殊的朦胧美。其笔画除了撇偶尔带有弧形的圆笔之外，其他如点、折、提等等，棱角极其雄峻挺拔。结字紧密，中宫收紧，而长撇大捺和横画则撑足方格，使字的气势极为开张雄强。再加上左低右高的欹侧之势，使粗壮厚重的笔画显得灵动飞扬，因此，虽然一字一格，但字与字之间、行与行之间的气脉并不因此而被隔断，而是上下左右顾盼呼应，浑然一体。康有为曾经盛赞魏书有"十美"：

> 一曰笔力雄强，二曰气象浑穆，三曰笔法跳跃，四曰点画峻厚，五曰意态奇逸，六曰精神飞动，七曰兴趣酣足，八曰骨法洞达，九曰结构天成，十曰血肉丰美。

《始平公造像》是当之无愧的（图6）。

《杨大眼造像》的书风与《始平公造像》极为相近，也是字形方整，笔画严峻，体侧而紧敛。但收放的程度没有《始平公造像》那么强烈，点画的厚度和力度也稍有不及。由此而形成峻健丰伟的风格，有如少年偏将，气雄力健，而有别于老年浑成的拙重沉着（图7）。类似风格的作品，还有《孙秋生造像》（图8）、《魏灵藏薛法绍造像》（图9）等。

《王元详造像》在北碑中属于圆润流美的一路，但与南朝楷书的圆润流美仍有明显的不同，结体平整，布白匀称，翩翩

图 6 始平公造像（局部）

图 7 杨大眼造像（局部）

图 8 孙秋生造像（局部）

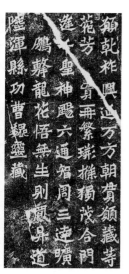

图 9 魏灵藏薛法绍造像
（局部）

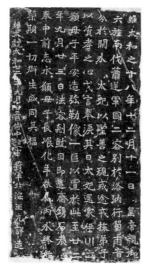

图 10 王元祥造像
（局部）

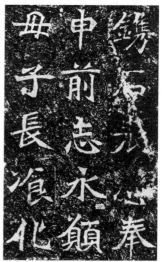

图 11 郑长猷造像
（局部）

动人（图10）。

在二十品中，《郑长猷造像》于雄强厚密之中含有一种特殊的稚拙之美，东倒西歪，天真烂漫，显然是出于民间书家之手，书写的技术不太熟练。但这样一来，反而显得自然生动，不假造作。另外，此碑的文句有多处重复，如"一一躯""一躯一躯"等，因此，也有人认为系未经书丹，而由石工直接捉刀镌刻而成的（图11）。

第四节　郑道昭和《郑文公碑》

魏晋南北朝的书坛，南方以文人书家标举风流，而北方则以民间书家大显身手——这是就大趋势而言。事实上，在南方也有不少无名的民间书家的作品流传下来；同样，在北方，对于一些著名的文人书家的贡献更不可忽视。其中，尤其值得一提的便是郑道昭和《郑文公碑》。

郑道昭（？—516），字僖伯，号中岳，河南荥阳人。北魏时任青州刺史，因其父郑羲之墓远在他方，不能广传其美德，于是自撰碑文，在山东平度和掖县（今属莱州）境内的天柱山峰和云峰上下刻下了千古流传的《郑文公碑》。

此碑结体宽大，笔力雄劲；但与一般北碑魏书不同的是，写得比较平和蕴藉，锋芒不露。尤其是点子和转角，大多圆浑而不露棱角，字形也端庄方整，有一种柔静舒展之美。因此，被康有为评为"圆笔之极规"。其实，仔细玩味，也并非全用

圆笔，如横画的起笔几乎全是方笔，结体也有棱角方硬之处。所以，更确切地说，应该是方笔和圆笔相糅合，只是其主调更倾向于圆笔而已。内刚而外柔，外静而内动，端庄平整的字形中蕴含了宽博的气势；平和蕴藉中又有北碑所独有的粗犷雄杰气象。具体而论，其用笔，尤其是点子和转折之处，多用篆法圆笔，尤其近于石鼓文；其结体略带横向扁势，所以有隶书的意味。由此可见，魏书的创立与南方楷书一样，也是由篆、隶变化而来。同时，从功能性质上来看，此碑显然也与汉代以前的书法有所联系（图12）。

除《郑文公碑》之外，郑道昭的另一件杰作《论经书诗》也刻于云峰山麓，字大四寸，因山取势，所以每行字数不等，呈不规则分布。此碑笔力雄健，气势磅礴，跌宕萧散，古拙而

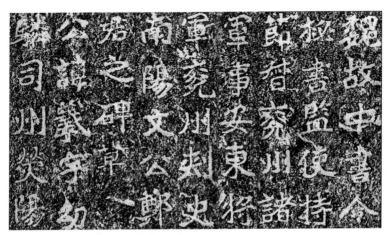

图 12　郑道昭　郑文公碑（局部）

浑穆,康有为《广艺舟双楫》评为:"体高气逸,密致而通理,如仙人啸树,海客泛槎,令人想象无尽。"确实,相比于南方书家的多于斗方册页上写哀抒愁,这种以山作纸的气概是令人心驰神往的。如果说,前者所体悟到的是一种生化天机的微妙处,所呈现的是一处优美;那么,后者所把握到的便是一种无穷时空的微茫处,所呈现的是一种壮美。

第五节 《爨宝子碑》和《爨龙颜碑》

《爨宝子碑》和《爨龙颜碑》是东晋、刘宋时云南少数民族的首领受汉族文化的熏陶,仿效汉制而树碑立传的两块名碑,因此,从功能上来看,完全与汉代的纪功碑一脉相承;从形式上来看,采用了碑版的形式,又与"南帖"背道而驰,而与"北碑"遥相呼应。由此可见,汉晋之间书法功能性质的转变,"南帖北碑"之间的相异,都只能是相对的而不能是绝对的。

《爨宝子碑》从字体来看,带有浓郁的隶意,尤其是横画的波挑,十分明显;但结体方正,近于楷书。运笔以方笔为主,端重古朴,拙中有巧,看似呆笨幼稚,却有古趣盎然的飞动妖媚之势。字的大小错落,歪斜有致,后人评为"如老翁携幼孙而行",颇能传其神韵(图13)。

《爨龙颜碑》相比于《爨宝子碑》,更具备楷书的形体特征,姿态奇逸,舒展自如。转折处使用圆转的笔法,而不

是像《爨宝子碑》那样用矩形的折角，与郑道昭的作风较为相近。但是，在总体的感觉上，比之北碑的一味雄强，更显得潇洒俊爽（图14）。

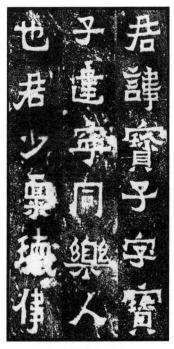

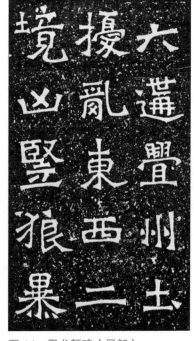

图13 爨宝子碑（局部）　　图14 爨龙颜碑（局部）

第六节　其他书家和作品

书法艺术在魏晋南北朝的文化史、美术史上占有突出的地位，优秀的书家和作品灿若群星。择其要者如西晋陆机的《平复帖》，书体介于章草和今草之间，用笔沉稳而圆劲，神采清新而奇崛（图15）；东晋王珣的《伯远帖》，行笔峭劲秀丽、自然流畅，有一种潇洒古淡的晋人风流，明显是从二王的行书一脉相承而来（图16）。相传为南梁陶弘景所书的《瘗鹤铭》，"意会篆、分，派兼南、北"，行笔雄强劲健而善能藏锋，结体、章法似宽绰而实结密，后世常把它与王羲之的《兰亭序》相提并论。南陈的僧智永，是王羲之的七世孙，他全面继承了王书的形质，下传虞世南等，从传世《真草千字文》来分析，骨气深稳，精能之至，惜无奇态，实开唐代书风之先声（图17）。此外如无名书家的《天发神谶碑》（图18）、《谷朗碑》（图19）、《石门铭》（图20）、《泰山金刚经》、《张黑女墓志》（图21）、《张猛龙碑》（图22）、《妙法莲花经》写本、《诸物要集经》写本、《三国志》写本、《焉耆尺牍》（图23）等等，或古拙，或烂漫，或庄重，或轻灵，无不各具神采，从中不难窥见魏晋南北朝书法艺术的繁荣发达局面。

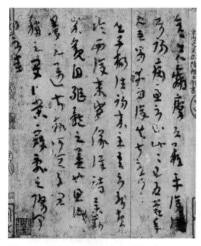

图 15　陆机　平复帖（局部）

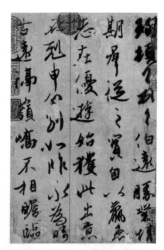

图 16　王珣　伯远帖（局部）

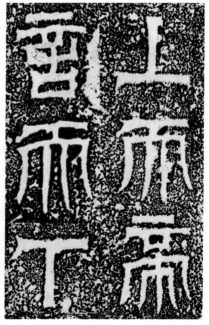

图 17　智永　真草千字文
（局部）

图 18　天发神谶碑
（局部）

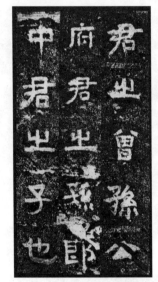
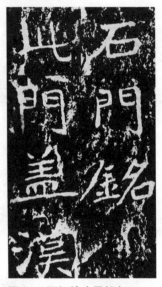

图 19　谷朗碑（局部）　　图 20　石门铭（局部）

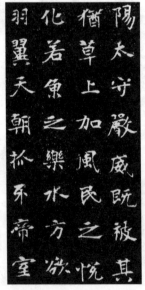
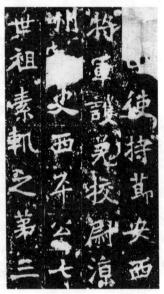

图 21　张黑女墓志（局部）　　图 22　张猛龙碑（局部）

第三章　隋唐的书法

　　隋唐的书法继承魏晋南北朝的传统又有新的创造。简而言之,隋代的书法基本上是北碑系统的一脉相承而更加瘦劲精悍;到了初唐,在北碑的基础上融汇南帖的流丽隽秀,由此而开创出一代新风。需要指出的是,唐王朝的政治、文化中心均在北地,对于南帖的提倡尤其是对王羲之书风的提倡,是与唐太宗李世民的个人偏爱分不开的。而正由于南北书法的融汇,进入盛唐以后,逐渐奠定了唐代书法崇尚法度的独立风格。

　　我们知道,隋,尤其是唐的统治,结束了中国历史 370 年南北分裂的动乱局面,安定的政治形势,使社会生产力获得高度的发展。特别是唐太宗李世民的"贞观之治",使人民得到休养生息的机会,形成思想的活跃和自由、中外文化交流的频繁。到唐玄宗李隆基的开元年间,更达到巅峰状态,历史上称这一时期为"开元盛世",这也是整个中国历史上最强大繁荣的时期,此时的中国俨然成为世界政治、经济、文化的中心。杜甫《忆昔》诗有云:

　　　　忆昔开元全盛日,小邑犹藏万家室。

稻米流脂粟米白，公私仓廪俱丰实。

九州道路无豺虎，远行不劳吉日出。

齐纨鲁缟车班班，男耕女桑不相失。

这与魏晋南北朝时期的"出门无所见，白骨蔽平原"，形成多么强烈的反差！

当然，文化艺术的发展与社会生产力的发展并不平衡，与国家政治形势的安定与否也并不平衡。动乱的政局和苦难的时代可以产生伟大的艺术，我们已经看到了魏晋南北朝的例子；安定的政局和繁华的时代同样可以产生伟大的艺术，在这方面，我们已经看到了汉代的例子，而隋，尤其是唐则更是典型的例证。

在政治史上，汉、唐是并称的；在文化艺术史上，汉、唐同样不妨相提并论。不过，唐文化毕竟与汉文化相隔了400多年的时间，它毕竟是在魏晋南北朝人文觉醒的废墟上建立起来的，而不是在三代礼教的基础上建立起来的。这就不能不使它与汉文化有所区别。汉文化的特色是"雄深雅健"。唐文化的特色则不妨用"辉煌灿烂"四个字加以概括。雄深雅健带有一种初生牛犊不怕虎的少年意气；而辉煌灿烂则带有一种如日中天的壮年豪情。确实，经历了数百年动乱和苦难的洗礼，中国文化变得更加成熟了。这种文化上的成熟，从当时的一些边塞诗中尤其可以看得清楚，如岑参的《逢入京使》：

故园东望路漫漫，双袖龙钟泪不干。

马上相逢无纸笔，凭君传语报平安。

一面是戎马边塞的豪情，一面却是对家园的深深眷恋。这与汉人"匈奴未灭，何以家为"的一往无前、义无反顾，其间的差异是不言而喻的。这种差异便在于兼取了晋人"归去来兮"的个体意识觉醒的价值取向。所以，更确切地说，唐人的心态是介于汉人的意气和魏晋的风度之间的，也就是介于事功和隐逸之间的。这种心态反映在书法创作方面，便自然而然地表现为对南北书风的融会贯通，并上接汉代树碑的传统，创造出一种与大唐气象相配的崇尚法度的全新书风。

对唐书的"尚法"，历代评论家颇有微词。如五代、北宋的书家，大多对唐人持贬斥的态度，认为过于粗俗，不够雅致；清代的康有为更持"卑唐"的观点，认为唐书"专讲结构，几若算子，整齐过甚"，所以，学书法者必须"严画界限，无从唐人入也"。康有为的观点虽然偏激，但也有他的道理。任何艺术达到最高的境界都应该是无法的，拘泥于法度，便难免影响到创造性的真正发挥，如明清之际的台阁体、馆阁体书法，主要就是受帖学、唐书的影响。然而，唐书易于束缚后人的创造力是一回事，它本身属于独创的风格又是另一回事。就唐书本身而论，它的法度正是其创造力的高度发挥和具体体现。在此之前，晋书"尚韵"，而"气韵必在生知"，它无法可循，无法仿效。唐书"尚法"，其意义正在于为后学者提供了一种

可供学习和仿效的格式和范本，从而更易于为后人所接受。直到今天，学习书法的人几乎都从唐书起手入门，原因正在于唐书的有法可循。学习唐书，即使难以成为出类拔萃的书法家，但至少可以把一手字写得很漂亮，对于社会大众的需要来说，这一点就已经足够了。

作为唐书"尚法"的最具代表性的书体，便是楷书。从书风而论，它固然是魏晋南北朝南北书风融汇的结果，而从功能性质而论，它却标志着向汉代书法的回复。换言之，它大量地被用于书写礼教性质的记功碑、祭祀碑，并成为继汉隶之后，记功碑、祭祀碑的又一种适切的书体，其端庄规整的气度，与唐人文治武功的成就是正相合拍的。

楷书之外，狂草的书体异军突起，它有如绘画中的泼墨逸格，冲决了一切规定的程式，开创了宋人尚意书风的先河，正如同时的泼墨逸格画开创了宋代文人写意画的先河。

第一节　虞欧褚薛

虞即虞世南，欧即欧阳询，褚即褚遂良，薛即薛稷，他们四人是初唐书坛最负盛名的书法家，号称"初唐四大家"。

虞世南（558—638），字伯施，浙江余姚人，官至永兴公，所以人称"虞永兴"。他由隋入唐，曾跟王羲之的七世孙智永学过书法，入唐后成为唐太宗李世民的书法老师。他的书法，笔圆而体方，外柔而内刚，锋芒不露而气宇轩昂，结体端庄秀

丽，字形略扁，精神顾发，明显可以看出融汇北碑和王羲之书风的特点。

传世作品如《孔子庙堂碑》，从功能上看，正属于礼教性质的祭祀碑；从书风上看，既似王羲之的《曹娥碑》，又有北朝墓志铭、造像记的特征（图1）。又如墨迹《汝南公主墓志铭》，写得流便隽美，风韵潇洒，更是王羲之行草书的嫡传。

欧阳询（557—641），字信本，临湘（今湖南长沙）人，曾为率更令，所以人称"欧阳率更"。他也是唐太宗的御用书家，书风糅合南北而更浓于北碑险峻峭拔的特征，神气外露，法度端严。

传世《九成宫醴泉铭》是其楷书的代表作，运笔刚劲而凝重，峻利而含蓄，撇捺坚挺，竖弯钩则带有隶法，向右上挑出。其结体四面停匀，八边具备，短长合度，粗细适中，却又穿插避让，暗含险绝，被公认是唐书"尚法"的典范之一，后世学习书法，由此碑入手的人很多。尤其是他的间架结构，更被后世作为科举取士的标准（图2）。

其行楷墨迹如《张翰帖》（图3）《梦奠帖》《卜商帖》等，用笔刻厉，锋芒露而精神跃，结构紧而形体长，险绝而安稳，起伏而连贯，比之碑刻，更能体现欧书的作风。

褚遂良（596—658），字登善，钱塘（浙江杭州）人，官至河南公，所以人称"褚河南"。他是继虞世南以后最受唐太宗器重的御用书法家，其书法深得王羲之三昧，后人评为"字里金生，行间玉润，法则温雅，美丽多方"，颇能说明其书风

图1 虞世南 孔子庙堂碑（局部）

图2 欧阳询 九成宫醴泉铭（局部）

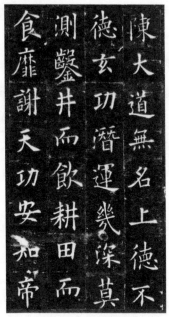

图3 欧阳询 张翰帖（局部）

的特点。

传世《房梁公碑》《雁塔圣教序》等，用笔方圆兼备，波势婉约，从字形来看，细瘦而宽绰，极其柔美，真所谓"瑶台婵娟，不胜罗绮"；但内涵的骨力极其清俊灵秀，一勾一捺，皆有千钧之力。尤其是《雁塔圣教序》（图4），历来被公认为是褚碑之冠，并与《孔子庙堂碑》《九成宫醴泉铭》合称初唐三大碑。

《大字阴符经》、《倪宽赞》（图5）等传为褚遂良的墨迹，其用笔、结字的圆润流美之处，更如飞举之仙，飘洒不群。而《枯树赋》则为其行书名作，写得极其潇洒自然，但骨子里仍内含着谨严的法度，因此与"尚韵"的晋书拉开了一定的距离（图6）。

薛稷（649—713），字嗣通，蒲州（今山西万荣）人，官至太子少保，人称"薛少保"。其书法师承虞世南、褚遂良，

图4 褚遂良 雁塔圣教序（局部）

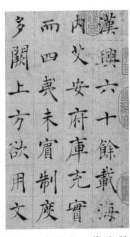

图5 褚遂良 倪宽赞（局部）

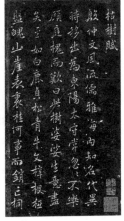

图6 褚遂良 枯树赋（局部）

用笔纤瘦,结字疏通,传世作品《信行禅师碑》可以代表其书风。

第二节 孙过庭

孙过庭（约648—703），字虔礼，吴郡（今江苏苏州）人。他是初唐著名的书法理论家，同时又擅长草书。传世作品《书谱》，不仅是书法史上重要的理论著作，也是后人学习草书的标准范本。其书风完全学王羲之、王献之一路，用笔峻

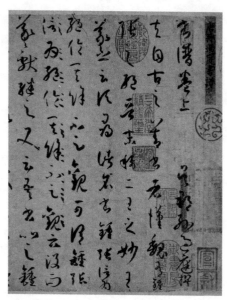

图7 孙过庭 书谱（局部）

拔刚断、干净利索，结体空旷圆润而姿态横生，章法参差错落而流贯天成。每一个字的末画收笔处，多突然轻提，戛然而止，不作上下牵带，论者或讥为"千纸一类，一字万同"，其实正因此而强调了它作为草书范本的规范和法度。至于它所提出的一些理论观点，如"违而不犯，和而不同，留不常速，遣不恒疾，带燥方润，将浓遂枯，泯规矩于方圆，遁钩绳之曲直，乍显乍晦，若行若藏，穷变态于毫端，合情调于纸上"等等，更充满了辩证的思想，为后人一再引用（图7）。

第三节　李邕

李邕（678—747），字泰和，江都（今江苏扬州）人，官至北海太守，人称"李北海"。为人刚毅忠烈，疾恶如仇，结果为奸臣李林甫所杀害。他的书法得力于二王的流美，又能糅合北碑开张拙重的意趣，最终形成自己的风格。所作宽大而力沉，有恢宏的气度。

传世作品以《岳麓寺碑》最负盛名，此碑以行楷书体写成，流动中内含着稳密，雅健深厚，碑意极浓，笔力内藏，刚而不露。结体中宫收紧而峻峭开拓，字的重心居中而偏低，或上宽下紧，或上疏下密，虽右高左低取斜势，但由于重心在下，仍给人以安稳的感觉（图8）。又有其晚年之作《云麾将军碑》，写得横逸之极。其体貌的流利虽似二王，但坚劲的风骨显然源于北碑（图9）。

图 8　李邕　岳麓寺碑（局部）

图 9　李邕　云麾将军碑（局部）

第四节　颜真卿

颜真卿（709—784），字清臣，京兆万年（今陕西西安）人，曾为平原太守，所以人称"颜平原"，又被封为"鲁郡公"，所以又称"颜鲁公"。他忠君爱国，不畏权奸，最后为叛臣李希烈杀害。他是继王羲之以后中国书法史上又一个伟大的书法家。如果说，王羲之是"尚韵"书法的最高典范，那么，颜真卿便是"尚法"书风的最高楷模。初唐的书坛，从四大家直到孙过庭、李邕，虽然各有其创造性，但毕竟以继承、融汇南北书风为主。而颜真卿则在此基础上最终完成了唐楷的创造。宋代的苏轼曾把他的书法与吴道子的画、杜甫的诗、韩愈的文相提并论，认为在书法领域，到了颜真卿，"古今之变，天下之能事毕矣"！

颜真卿书法的特征，首先在于它的气度，雄强茂密、浑厚刚劲，似乎有一股凛然正气咄咄逼人，这显然是与他正直的品格相互辉映的。其次在于它的笔法，能将篆、隶、楷、行、草熔于一炉，如折钗股，如屋漏痕，又如印印泥，如锥画沙。其结体则方正端严，丰肥遒健，气象森肃。特别是他的楷书，有意识地把横画写得细瘦，点、竖、撇、捺写得肥壮，对称的竖画则有内向环抱之势，这就与初唐四家追求流美、修隽的取向正好相反，而以雍穆、宽博为尚。所谓唐楷作为礼教碑刻的又一种适切书体，当以颜真卿的楷书和嗣后柳公权的楷书为典型。

在传世的颜真卿书法作品中，楷书占有突出的地位。如《颜勤礼碑》，用笔圆润而笔力雄强，横画细竖画粗对比强烈，

结体由魏书的上下左右相背变为相向，造成体势的庄重、稳健而沉着。点如坠石，画如夏云，勾如屈金，戈如发弩，纵横有象，低昂有态，气魄宏大，不愧是颜书成熟时期的代表作（图10）。此外如《多宝塔感应碑》《东方画赞碑》《金天王祠题记》《颜家庙碑》《李玄靖碑》《麻姑仙坛记》等等，均为颜真卿的传世名碑。

而如《告身帖》，则是其唯一的楷书墨迹，虽不如碑刻的工整，但奇古豪宕，真所谓"细筋入骨如秋鹰"，在壮伟的体魄、开张的气势中充满了挺拔丰满的筋力，正如他的人格一样，正直、忠烈、朴实、倔强（图11）。

 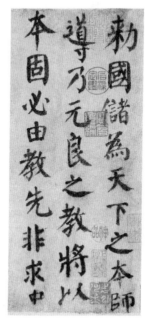

图 10 颜真卿 颜勤礼碑
（局部）

图 11 颜真卿 告身帖
（局部）

　　传世《祭侄稿》墨迹是颜真卿行草书的一件杰作，在书法史上被推为"天下第二行书"，足以与王羲之的《兰亭序》相映争辉。这件作品，是书家以极度悲愤的心情，为纪念在"安史之乱"中不屈牺牲的侄子季明迅笔疾书而成的。开卷时还比较收敛，从"惟尔……"以后，愤怒的激情一发而不可抑止，情绪的变化导致了运笔节奏的跌宕起伏，点画狼藉，沉痛切骨，舞秃笔如舞丈八蛇矛，真使人动心骇目，有不可形容之妙。如果说，《兰亭序》是一首典雅幽美的田园谐唱诗，那么，《祭侄稿》便是一曲悲壮豪迈的英雄交响曲！其奔放的气势既与其楷书的端庄凝重构成鲜明的对比；而其恢宏的气度又与楷书的庙堂气象有着内在本质上的统一性（图12）。

　　《祭侄稿》之外，如《争座位稿》《告伯父稿》《刘中使帖》（图13）、《湖州帖》等等，均为在大气凛然的人格所支配下的行书杰作，所谓"忠义愤发，顿挫郁屈"，意不在书而天真罄露，神采艳发，龙蛇生动，惊人心魄。对于这样的唐书，我们怎么能简单化地持"卑唐"的观点，认为是"专讲结构，几若算子，整齐过甚"呢？其主观意气的散豁，不仅开启了宋书"尚意"的先河，而且是"尚意"的宋书也不免望之而气短的。所以，欧阳修明确表示："余谓颜公书如忠臣烈士、道德君子，其端严尊重，人初见而畏之，然愈久而愈可爱也。"

图12 颜真卿 祭侄稿（局部）

图13 颜真卿 刘中使帖（局部）

第五节 柳公权

　　柳公权（778—865），字诚悬，华县（今陕西耀州区）人，他的书法，历来是与颜真卿相提并论的。所谓"颜筋柳骨"，系作为冲决晋人书风、开创唐楷法则的两大典范。他曾提出书法创作的要义，认为在于用笔；而"用笔在心，心正笔正"。这就标志着他对于人品与书品关系的自觉认识。他的书风，系在颜真卿的基础上参合薛稷而自成一格。

　　传世《神策军碑》，笔笔刚劲，骨力特胜。其结体开展，中宫密集，重心偏高，而以撇、捺等加以支撑，给人以俊秀之感，法度极为森严。其运笔的特点，在于笔笔清晰，绝不含糊，起笔、收笔的顿挫提按，转折的分明，挑剔的锋利，无不有规矩可依。其笔画粗细，大体均匀而棱角分明，所以极瘦硬刚劲之致，与颜真卿的宽博凝重、筋力内敛形成鲜明的对比而各擅胜场（图14）。

图 14　柳公权　神策军碑（局部）

《神策军碑》之外,《玄秘塔碑》是柳公权传世作品中的又一件名碑。

而《蒙诏帖》则相传是其唯一一件传世行草墨迹,所以更值得我们加以珍视。此书运笔出自颜真卿,转折处常用绞转法,圆浑淳厚,如屋漏痕;结体气满撑足,雍容大度,如"闲"字的相向外包,更与颜书十分相近。字的大小轻重、粗细疏密、枯湿浓淡,极自然天成之妙。

第六节　张旭和怀素

如果说,唐代楷书从初期的融汇南北到中后期的创立新风,都是体现了"尚法"的美学追求,那么,草书的发展从前期孙过庭的恪守二王法度到中后期张旭、怀素的狂草异军突起,则体现了"破法"而"尚意"的美学追求,开创了宋人书风的先河。

张旭(658—747),字伯高,吴县(今江苏苏州)人,官至金吾长史,世称"张长史"。他的书法,初学二王笔法,端正谨严,规矩至极。传世《郎官石柱记》完全继承了虞世南的作风,可见其坚实的楷法基础。然而,最能代表其书法上创造性成就的,则是他的狂草书。韩愈曾说他:

> 旭善草书,不治他技,喜怒、窘穷、忧悲、愉佚、怨恨、思慕、酣醉、无聊、不平,有动于心,必于草书焉发之。观于物,见山水崖谷,鸟兽虫鱼,草木之花实,日月列星,

> 风雨水火，雷霆霹雳，歌舞战斗，天地事物之变，可喜可
> 愕，一寓于书。故旭之书，变动犹鬼神，不可端倪，以此
> 终其身而名后世。

这就说明，张旭的书法不仅仅从前人的传统中去找出路，而且强调自己个性意气的寄托和发挥，同时，将大自然中种种书法以外的现象融汇到书法的内在节律之中，这是一种前所未有的创造。他自己曾说，见到公主与担夫争道而得书法之意；又观公孙大娘舞剑器而得书法之神。他特别爱好饮酒，所谓"张旭三杯草圣传，脱帽露顶王公前，挥毫落纸如云烟"（杜甫），借助于酒的刺激作用，信手挥洒，身与物化，与绘画史上的"逸格"作风，体现了共通的创作情境。

传世作品《古诗四帖》，流走快速，纵横跳动，旋转如风，一派飞动，把悲欢的情感、生命的律动极为痛快淋漓地倾注到了笔墨点线之间，生龙活虎般腾踔的节奏，一气到底而又缠绵往复的旋律，一切都是信手而出，同时又是那样的层出不穷！此书的用笔非同凡响，它常常以直立的笔端逆折地使笔锋埋藏在笔画之中，又通过波澜不平的提按、抑扬顿挫的转折，来导致结体的动荡。由此我们不难想见他酒酣不羁、如痴如醉的狂态。这种解衣盘礴的创作情境，正是艺术上天人合一的一种化境，"变动犹鬼神，不可端倪"，真宰上诉天应泣！

此外如他的《肚痛帖》，同样是充满了诗的激情和绘画的笔情墨趣。用笔的顿挫使转，刚柔变化，起承转合，千变万化，

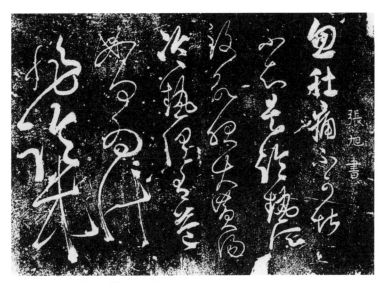

图 15　张旭　肚痛帖（局部）

不可仿佛；虽然不可仿佛、奇怪百出，但是求其源流，无一点一画不合规矩（图 15）。显然，这是与他在《郎官石柱记》中所表现出来的扎实的传统根基和楷法功力分不开的。后人的评价认为"张颠不颠"，正是指他的狂草具有扎实的楷法根基。如苏轼就曾指出："张长史草书颓然天放，略有点画处而意态自足，号称神逸。今世称善草书者或不能真行，此大妄也。真生行，行生草，真如立，行如行，草如走，未有未能行立而能走者也。"

怀素（约 725—785），僧，俗姓钱，字藏真，湖南长沙人。他的书法，同样是从二王入手而加以变法，少年时家里贫穷，无钱买纸，就种了万株芭蕉，以供挥洒；又用漆盘练字，把盘

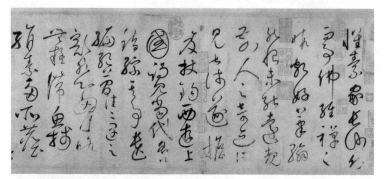

图 16　怀素　自序帖（局部）

子都磨穿了。后来得颜真卿传授笔法，并从张旭的草书中获得启发；更从大自然的生化天机中体悟草书的笔意，如夏云多奇峰、嘉陵江水声、飞鸟出林、惊蛇人草、拆壁之路、屋漏雨痕等等。又以狂继颠，即兴挥毫，以不可遏止的激情驱使狂怪怒张的笔墨，以狂怪怒张的笔墨抒写不可遏止的激情，终于自成一家，与张旭并驾齐驱，并称"颠张狂素"。

传世《论书帖》写得匀稳清熟，出入规矩，绝无狂怪之形，可以看出是继承了二王的路数并以此作为狂草的根底。《苦笋帖》开始露出狂肆之态。《自序帖》则笔下生风，狂态毕露，所谓"心手相师势转奇，诡形怪状翻合宜"，流畅而纯熟的中锋用笔，虽瘦劲如鹭鸶股，但大气磅礴，气势惊人，全篇一气呵成，心手两忘，随心所欲。同时的诗人韩偓《题怀素草书屏风》有云："何处一屏风？分明怀素踪；虽多尘色染，尤见墨痕浓。怪石奔秋涧，寒藤挂古松；若教临水照，字字恐成龙。"用来评价这幅作品，无疑也是合适的（图 16）。

第七节　其他书家和作品

隋唐书坛的名家名作还有不少。隋代如佚名的《龙藏寺碑》(图17)、《董美人墓志》,整密瘦健,爽闿精能,而不失虚和高穆之风,历来推为隋碑的极致。其正平冲和处似虞世南,婉丽逈媚处似褚遂良,尤其是褚遂良的《孟法师碑》,更与它们有着明显的渊源关系。由此可见隋代的书法,虽因隋的国祚只有短短的三十余年而未能臻于大成,但却能集北碑之长而开唐书之风。

唐代如李世民的《温泉铭》、陆柬之的《文赋》(图18)、怀仁的《集王羲之书圣教序》、徐浩的《朱巨川告身》(图19)等,均以二王,尤其是大王为圭臬,可见一时风气之所驱。欧阳通的《道因法师碑》(图20)承欧阳询之余绪,敬客的《砖塔铭》与褚遂良相同

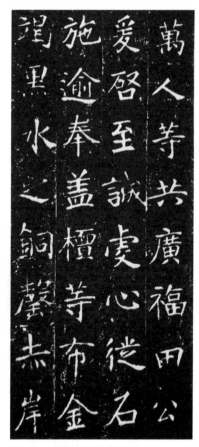

图17　龙藏寺碑(局部)

调，李阳冰的《三坟记碑》上溯李斯篆法，李白的《上阳台》、杜牧的《张好好诗》俱见诗人思致，高闲的《千字文》则直接旭素的衣钵，还有大量有名的、无名的书家所书写的碑版、墨迹……以楷书为主，兼有行、草、篆、隶，从中足以窥见唐书"尚法"的总体特征及其承先启后的演化轨迹。

图18 陆柬之 文赋（局部）

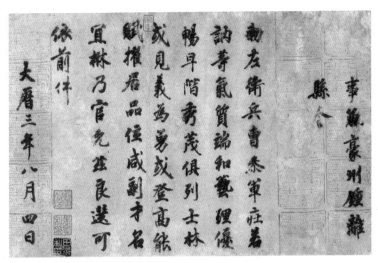

图19　徐浩　朱巨川告身

图20　欧阳通　道因法师碑（局部）

第四章　五代、两宋的书法

五代时期，中原地区战乱频仍，所谓"天街踏尽公卿骨"，唐代所创立的文化传统，包括书法艺术传统，几乎也被破坏殆尽，只有西蜀、南唐两地，还约略有所保存，到北宋初期，书学衰蔽已甚。所以，欧阳修曾慨叹说："书之废莫废于今。"宋高宗赵构也说："本朝承五季之后，无复字画之可称。"朱长文《续书断·序》分析书学于此际衰蔽的原因，认为：

> ……下至于五代，天下罹金革之忧，不遑笔札。神宋受命，圣圣继明，云章宸翰，艺出天纵，炳如日月，发如龙鸾，天下多士，向风趋学，间有俊哲，自为名家。……虽然，学者犹未及晋、唐之间多且盛者何也？盖经五季之溃乱，而师法罕传，就有得之，秘不相授。故虽志于书者，既无所宗，则复中止，是以然也。

至赵匡胤一统天下，以崇文抑武为国策，终宋之世，相沿不更。这一国策，使宋王朝在对外关系上一直处于被动挨打的局面；但在国内，却因此而保持了长达数百年的稳定局势，促

使了社会经济的发达，迎来了文化艺术的全面繁荣。以文学而论，"唐宋八大家"中有六家是宋朝人；宋词堪与唐诗相提并论；以史学而论，司马光的《资治通鉴》是继司马迁的《史记》之后又一部伟大的历史著作；以哲学而论，则有所谓的"程朱理学"，对宋代以后中国人的思想道德观念起到了重大的影响；以绘画而论，宋代的山水、花鸟均足以标程百代，辉映今古。反映在书法方面，也因此而带动了书法艺术的重新振兴。

宋代书法的美学风格，后人概括为"尚意"二字。撇开上古"无名"的书法史不论，仅就魏晋以降"有名"的中国书法史而言，"尚意"的宋书与"尚韵"的晋书、"尚法"的唐书相映争辉，各有千秋，是众所公认的三座高峰。所谓"尚意"，具有两方面的含义，一是在功能上摆脱了为政教或宗教书写碑文，而更多地用于书写个体性灵的诗文；二是在形式上，与个性表现的需要相呼应，更倾向于自由活泼的行草书体，而严谨规整的楷书体则相对冷落。这两点，与晋书的"尚韵"颇有相似之处。但"韵"的平淡、超脱毕竟有别于"意"的牢骚、郁勃；晋人是"此中有真意，欲辨已忘言"（陶潜），宋人是"一肚皮不合时宜"（苏轼）；晋人书多为日常关怀的尺牍，宋人书多为不平则鸣的诗文；晋人的行草书流便轻灵，宋人的行草书芒角刷掠——因此，尽管宋人有意识地抵制唐人，而追求晋人的境界，但事实上却是"心向往之，而不能至"的。宋人对唐书不无微词，元人对宋书的意见也是非常之大的。如郑杓、刘有定《衍极并注》便反复表示："降而为黄（庭坚）、米（芾）

诸公之放荡，持法外之意……下而至于（张）即之之徒，怪诞百出，书坏极矣。夫书，心画也，有诸中必形诸外，甚矣！教学之不明也久矣！人心之所养者不厚，其发于外者从可知也。"对于中国书法史上的三座高峰，可以被认为是尽善尽美的，看来只有"尚韵"的晋人书了。

第一节　杨凝式

杨凝式（873—954），字景度，号虚白，陕西华阴人。他历经后梁、后唐、后晋、后汉、后周五朝，官至太子太保，所以人称"杨少师"。由于身处动乱的政治漩涡之中，一举一动难免被人抓住把柄，因此，他就干脆装疯卖傻，放浪形骸，以全身避害，人称"杨风子"。他的书法，从东晋的二王和唐的欧阳询、颜真卿入手，以狷狂的性情加以纵逸变化，演为险绝而又不悖于中庸，鲜明而又突出的个性，实开宋书"尚意"之先河。所书如横风斜雨，既能以敛墨入毫，使笔锋直行于点画中而有圆劲满足之致，又能以锋摄墨，使笔毫平铺于纸上而有俊发峭厉之势，逆入平出，步步倔强，如猿腾蝯屈，乍看之下，不衫不履，散漫无纪，近乎草率，细细玩味，却又条理分明，骨法严谨，细净之至。

传世墨迹《神仙起居法帖》为狂草书，法出二王之外，又不同于旭素的狂纵，其特点是连绵不断，一气呵成，大小参差，错落有致，用笔略带颤掣而益显沉着稳健，转折自然流畅，草

体中时时掺入一二行体，犹如"雨夹雪"，别具机趣。

《韭花帖》为行楷书，以险求夷，似欹反正，凝重古雅而又超脱韶秀，貌近欧阳询，神似《兰亭序》。特别是他的分行布白，字字相间较远，行行距离宽松，一种疏朗空灵的格局，给人以从端严方正的唐代碑楷中解放出来的轻松感，萧散简淡，生气远出（图1）。

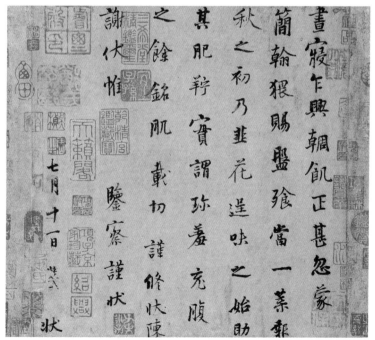

图1　杨凝式　韭花帖（局部）

第二节　王著与《阁帖》

王著，字知微，生卒不详。初仕西蜀，蜀平入汴京，擢翰林侍书，备受宋太宗的宠幸。他工行楷书，学二王、智永一路，虽极善用笔，但以学养不足，所以所书缺少韵致。不过，他在书法史上的贡献，并不在于他个人的成就，而在于他奉敕编次的《淳化阁帖》。

淳化三年（992），宋太宗出秘阁所藏历代法帖，命王著编次，厘为十卷，标明为"法帖"，摹刻于枣木，传拓出千百化身，颁赐大臣，以广书学，即《淳化阁帖》，简称《阁帖》。历来被推为"法帖之祖"，在中国书法史上正式揭开了"帖学"的篇章。《阁帖》所收，凡三代、秦汉、魏晋南北朝、隋唐诸贤各体书札，而以行草书为主，二王又占其半，以此作为学习的范本，引导了宋书"尚意"的行书之风。

虽然，唐代之前刻帖之事并非绝无仅有，但并不普遍，当时的学书，或以直接的师资授受为途径，或从碑上变化而出，汇帖刻石，最先是由南唐的《昇元帖》《澄清堂帖》开始的，但以苟且小国，影响不是很大，直到《阁帖》的汇刻，才成为风气。从典藏的角度讲，变"独乐"为"同乐"，从而扩大了历代名迹的传播面；从创作的角度讲，则拓展了书法学习的道路，便于在"崇文"政策的感召下满足大规模地登上仕途的士人的学书需要。因此，从《阁帖》之后，公私汇刻丛帖之风大炽，终宋之世，至少有三十余种。宋代中期以后，书家辈出，

即不以书法著名的文人士大夫，也无不能写出一手好字，从质的方面，堪与晋、唐相媲美；从量的方面，明显超过晋、唐。究其原因，当是与刻帖的传播、推广之功密不可分。

当然，由于王著的眼力所限，采择未精，或误标作者，或夹杂伪迹，乃至鲁鱼亥豕，文义乖舛，再加上摹刻、传拓的失真走形，在《阁帖》包括其他刻帖的流传过程中，也产生了不少负面的影响，致使后人，尤其是清代的碑学书家对《阁帖》和整个帖学书法持全盘否定的态度。

第三节　欧阳修

欧阳修（1007—1072），字永叔，号六一居士，庐陵（今江西吉安）人。出身贫寒，累官枢密副使、参知政事。他是宋代文坛的领袖，倡导诗文革新运动，力矫文坛积弊，直接影响了王安石、苏轼、曾巩等作家。他的书法成就主要并不在于创作实践方面，而是在理论建树方面，一变从来"阐典坟之大猷，成国家之盛业者，莫近乎书"的书法功能论，大力提倡"学书为乐""学书消日"的个性陶冶观点，成为"尚意"书风的理论宣言。如他反复表示：

> 有暇即学书，非以求艺之精，直胜劳心于他事尔。以此知不寓心于物者，真所谓至人也；寓于有益者，君子也；寓于伐性汩情而为害者，愚惑之人也。学书不能不劳，独

不害情性耳。要得静中之乐，惟此耳。

他明确反对为了"高文大册"的铭功纪事而"穷老终年"地去学习书法，认为那是"真可笑也"。因此，尽管他于天下金石碑刻无所不阅，并加以品藻著录，撰成《集古录》十卷，但那纯粹是出于学术研究的需要，而不是出于学习书法的需要。

欧阳修的书学主张，固然有助于扭转唐书"尚法"、推动宋书"尚意"的风气，但也因此而导致了宋人包括他本人学书忽视法度、功力不足的弊端。特别就他自己的创作而论，早年学虞世南，转而学李邕，又由李书上溯钟王，此外对柳公权、颜真卿等也有所取则，但终因修炼不足，成就不是十分突出。其特点是善用尖笔干墨作方阔字，神采俊发，膏润无穷，有险劲之势，结体开阔隽健，新丽爽朗，有超脱之致，但未能雍容自如。

第四节 苏黄米蔡

杨凝式、王著和《阁帖》、欧阳修虽对宋代"尚意"书风及帖学行草书体的普及有开创之功，但真正能够代表宋代书学最高成就和时代特色的还要推"宋四家"，即苏黄米蔡。苏即苏轼，黄即黄庭坚，米即米芾，蔡一说指蔡京，一说指蔡襄。因蔡京祸国殃民，所以，后世一般都把他从四家中除名，而以蔡襄为四家之一。这样，从时代的先后关系，宋四家的次序就

应以蔡苏黄米更为确切。

蔡襄（1012—1067），字君谟，兴化（今福建仙游）人。历任开封府知府、端明殿学士，人称"蔡端明"，为人忠厚、正直，讲究信义，学识渊博。其书法学二王、颜柳，写得端庄遒丽。在宋四家中，苏、黄、米都以行草擅场，蔡襄是唯一能写规规矩矩的楷书的。不过，相对而言，在艺术创造性方面，毕竟以他的行书更能体现时代的"尚意"精神。由于他的书风，相比于其他三家法度相对严格，所以，当时、后世，公认他是宋代书家第一人。

据朱长文《续书断》：蔡襄书"颇自惜重，不轻为书，与人尺牍，人皆藏以为宝。仁宗深爱其迹……及学士撰《温成皇后碑》文，敕书之，君谟辞不肯书，曰：'此待诏职也。儒者之工书，所以自游息焉而已，岂若一技夫役役哉？'"。从这一段记载，足以窥见当时书坛的风气已完全转向了诗文尺牍，"所以自游息焉"，而书碑则被看作是"一技夫役役"之事，为士大夫所不屑为，甚至连帝王的敕命也已不能左右之。这种态度，与邓椿《画继》论李公麟不愿于长壁巨幛上出奇无穷，止于澄心纸上运奇布巧，"非不能也，盖欲矫之，恐其或近众工之事"的绘画态度一样，体现了文人游艺的特点。事实上，宋代并非全无书碑画壁之事，但大书家、大画家的创作热情基本上是在卷轴，而不再在碑壁，这与唐代以前的情况是有着根本不同的。

传世《自书诗帖》，后人评为"蔡襄第一小行书"。此帖是蔡襄诗稿的一部分，共录十一首诗。沉稳端丽，意新笔古，

开卷行楷相间，有矜持顾盼之致；信笔写来，渐为行书，而映带牵连，曲折停蓄，依然分明有致；最后演为小草，笔画纤细的真力弥满。通篇流畅自然，优美俊爽，行气连贯，风采奕奕，用笔干净利落，笔意婉约淡雅，极其潇洒飘逸、蕴藉清隽，兼有王羲之《兰亭序》、王献之《洛神赋》的风流文采，不愧是他的至精之品（图2）。

苏轼（1037—1101），字子瞻，号东坡居士，眉州眉山（今属四川）人。他是中国文化史上杰出的文学家、书画家，其成就是多方面的。论散文，他是"唐宋八大家"之一；论诗，他与黄庭坚并称"苏黄"，是宋诗的代表人物；论词，又与辛弃疾并称"苏辛"，是宋词的代表人物；论绘画，则是中国文人

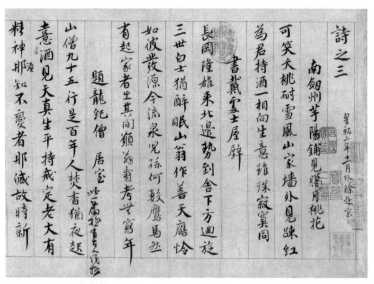

图2　蔡襄　自书诗帖（局部）

画的开创者；再加上书法方面的造诣，像他这样的人才，真正可以够得上是"天才"的称誉。他历任祠部员外郎、礼部尚书及密、徐、湖、杭、颍、惠、儋诸州的地方官，因新旧党争的牵累，在政治上历经磨难，颇不得意，从而造就了其通脱放达的人生态度。这种态度，无论在他的散文、诗词、绘画还是书法艺术中，都有着鲜明的反映。当时人评他的绘画，以为："枝干虬屈无端倪，石皴亦奇怪，如其胸中盘郁也。"他的书法，其实也正是其胸中郁结的发抒。如黄庭坚说："东坡书学问文章之气郁郁芊芊，发于笔墨之间，此所以他人终莫能及尔。"魏了翁说："然其英姿杰气，有非笔墨所能管摄者。"

他的书法，初学二王，后学徐浩，中年以后又学颜真卿、杨凝式，兼参李邕。但又不为前人的法度所囿，而能将它们与道德文章的修养水乳交融，从而自成面目。其艺术特色，则以"笔圆韵胜"，也就是丰肥而有气韵。他曾自述学习书法的经验，认为："作字之法，识浅、见狭、学不足，三者终不能尽妙。我则心、目、手俱得之矣。"意思是说，学习书法者，其"心"必须有深刻的见识，这就与文章修养、道德人品有关；其"目"必须广泛地涉猎前人的优秀作品，这就与多方面地吸收传统有关；其"手"则必须持之以恒地实践用功，也就是所谓"笔不离手"——通过这三方面的努力，最后达到"自出新意，不践古人"，或者说"我书意造本无法，点画信手烦推求"。这，正是所谓"无法之法"的"尚意"书风。

苏轼的书法作品传世极多，而且，由于他下笔辄作千古之

想，所以，每一件作品都写得相当精彩。而其中最有代表性的，当推《黄州寒食诗帖》。此书笔法雄畅，行气错落，有"天下第三行书"之称，足以与王羲之的《兰亭序》、颜真卿的《祭侄稿》相媲美。开卷几行还写得较为严谨，从"春江欲入户，雨势来不已"之后，简直进入心手相忘的神化境界，写得自然奔放，激情横溢，真如风狂雨骤、惊涛骇浪奔赴腕底，折射出书家悲凉慷慨的情感动荡。每一字、每一行的结体倾斜，骚动变幻，有的笔画紧密，有的笔画疏放，相互之间，欹侧呼应，浑然一体，恍惚在我们眼前展现出"小屋如渔舟，蒙蒙水云里"的视觉印象。黄庭坚曾评此书，认为："兼颜鲁公、杨少师、李西台笔意，试使东坡复为之，未必及此。"可谓推崇备至（图3）。

由于苏轼的书法，用笔、结体扁圆而丰肥，加上他用单勾执笔法，将肘腕衬靠在桌面上书写，所以常有偃笔偏锋出现，因此，当时、后世多有人讥为"墨猪""左秀而右枯"。对此，他自己辩解说："杜陵评书贵瘦硬，此论未公吾未凭；短长肥瘦各有态，玉环飞燕谁敢憎？""貌妍容有矉，璧美何妨椭……吾闻古书法，守骏莫如跛。"这就等于承认了自己书法的弱点，但由于他天分高，识见广，又能持之以恒地实践用功，熟能生巧，所以能如西施捧心，病处成妍，缺点反而成了特点和优点。

黄庭坚（1045—1105），字鲁直，号涪翁、山谷道人，洪州（今江西修水）人。历任校书郎、集贤校理等职，在官场上颇经风波。曾与张耒、晁补之、秦观俱游苏轼门下，并称"苏门四学士"，但苏轼对他极为器重，待之如朋友。

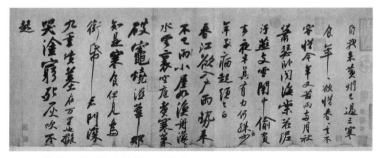

图3　苏轼　黄州寒食诗帖（局部）

他的学书道路较为曲折，并不是一开始就从晋唐的传统入手，而是以宋初的周越为师，起点不高，所以影响到笔法之妙的把握，"二十年抖擞俗气不脱"。当他认识到取法乎上的道理，已在五十岁左右了。于是，楷书学《瘗鹤铭》，又取颜柳书加以变化；行草书学旭素，又于三峡舟中观群工荡桨而得江山之助，终于书艺大进，自成一家。

他的书法多以双勾回腕执笔，悬肘而书，从空落笔，形成挺健英杰的风神和纵横郁勃的气势。结体则中宫收紧，长笔四展，拗峭昂藏，显得刚硬刻厉而又霸悍。这种作风，与苏轼恰成鲜明的对比。所以，后人戏称苏书如"石压虾蟆"，黄书如"树梢挂蛇"。传世作品如《松风阁诗帖》（图4）《诸上座后记帖》等，充分反映了黄书的上述两大特点。其用笔，顿挫转折，透空硬结，纵横恣肆，刻意而紧张，尤其是捺笔和横笔，通过移形变位的夸张加以加倍的拉长，更是一波三折，力敌万钧，显示出撼人的气势，与苏书的"绵里藏针""丰肥圆润"反差极大。每一个字的结体，由中心向外作辐射状，纵伸横逸，如船

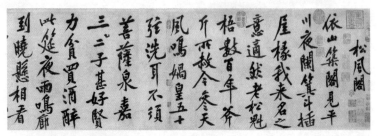

图 4　黄庭坚　松风阁诗帖（局部）

工荡桨。而字与字之间，左顾右盼，上下呼应，随意颠倒而又浑然一气，显然是从字幅和通盘考虑来酝酿奇妙生动的贯气章法，使观者只见满纸烟云的龙蛇奔走，而不再关注于一个个具体的字形字义。

米芾（1052—1108），一作黻，字元章，号海岳外史、襄阳漫士等，祖籍山西太原，移籍湖北襄阳。曾官礼部员外郎，所以又称"米南宫"。为人颠放，不拘小节，人称"米颠"。他的眼界极高，对古人，尤其是唐人肆意批评，大加贬斥。但事实上，他在传统方面所下的功夫远过苏、黄，尤其是对二王用功更深，此外对欧阳询、颜真卿也有所取法。

米芾书法的最大特点，是笔势的跌宕。其运笔雄强骏快，变化迭出，他自己说是"刷字"，以区别于他人的"勒字""排字""描字""画字"等等。所谓"刷字"，正是以气势取胜，运笔如飞，一泻千里，不可阻挡，其长处是放得开，短处则有乏蕴藉沉着。他曾得意地自述："善书者只有一笔，我独有四面。"后人更称赏他是"八面出锋"。所谓"四面""八面"云云，主要是指他在确立一个字的体态中，能够通过正侧、掩

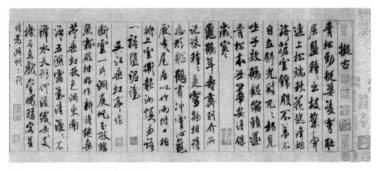

图 5 米芾 蜀素帖（局部）

映、向背、转折、顿挫来形成飘逸超迈的气概，沉着痛快的风采。

传世作品如《苕溪诗帖》、《蜀素帖》（图 5）等，是米氏书体形成固定面貌的代表作品。书风的飘洒跌宕，真有风行水上、自然成文的韵致。墨色有浓淡枯湿，用笔有顿挫提按，行款则略有大小参差而又不故作奇怪，通篇流丽宛转，刚健中透出清新，妩媚中蕴含遒劲。

第五节 赵佶

赵佶（1082—1135），即宋徽宗，他虽是一个昏庸的皇帝，却是一位杰出的书画艺术家，尤其是在绘画史上贡献更大。至于他的书法，则以瘦硬锋利的"瘦金书"体在书法史上别具一格。所谓"瘦金书"，其传统的渊源系由黄庭坚上溯褚遂良、薛稷、薛曜等加以融会变通而成，用笔轻落重放，挺劲犀利，转折处

顿挫明显，法度森严，一丝不苟。书体虽然又瘦又细，但却有腴润飘逸、圆满秀丽之感，又有宫廷伎女翩翩起舞的辉煌灿烂（图6）。

"瘦金书"之外，赵佶还擅长草书。传世《草书千字文》卷，从疾风骤雨般的笔势，可以看出与张旭、怀素波澜相沿。笔势凌空，以侧势险锋出入，如长江大河的波涛，滚滚而来，不可方物，没有非凡的天才，无疑是不可能达到这种境界的（图7）。

北宋后期以降，直到南宋覆亡，书坛几乎完全为苏黄米蔡尤其是黄米的书风所笼罩，赵佶的"瘦金书"包括他的草书，可以说是唯一游离于这一风气之外的新颖创格，所以，其独立不倚的精神尤属难能可贵。

第六节　张即之

张即之（1186—1263），字温夫，号樗寮，历阳（今安徽和县）人。历官承务郎、直秘阁。他是南宋书坛最负盛名的书家，于当时举世学黄米之际，开始时也以米芾为旨归，但进而能上溯欧阳询、褚遂良，终于自成面目，尤以楷书驰名。其书风刻急而峭厉，誉之者推为功力惊人，楷法严整，以行草法破楷则，笔有新意；于南宋书坛不易得；诋之者则以其枯硬刻露，斥为怒张筋脉，有曲折生柴之态，有失中正。其特点是紧结收敛，欹侧取姿，笔画粗细变化明显，而转折处不免枯涩生硬（图8）。

图6　赵佶　秾芳诗帖（局部）

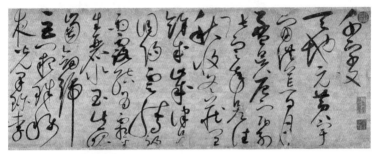

图7　赵佶　草书千字文（局部）

第七节　其他书家

五代、两宋包括辽、金，能写出一手好字的士人非常之多，可见当时书法普及的程度，以及总体水平的高超，超过历史上任何一个时代。尤其是入宋以后，一方面由于崇文抑武的国策，士人的地位得以迅速提高，另一方面由于帖学的风行，书学得以广泛的普及，书家更是辈出不穷，即使不是以书名家者，观其作品，成就也远在后世一些专门的书家之上。

如南唐的徐铉、徐锴、王文秉均擅小篆书，后主李煜工"金错刀"书；后梁的彦修长于狂草书，郭忠恕工篆隶书。

图 8 张即之 金刚般若经（局部）

　　北宋前期,李建中学欧阳询书名特甚(图9),李宗谔、杜衍、范仲淹、宋绶、文彦博、韩琦、石延年、林逋、赵抃、周越、苏舜钦等也各擅胜场。

　　北宋后期,王安石、蒋之奇、沈辽、李时雍、蔡京、蔡卞、曾布、王诜、李之仪、赵令畴、薛绍彭、张舜民、刘焘等,书法均颇有可观。尤其是李时雍和薛绍彭,当时分别与蔡襄、米芾齐名,或并称"蔡李",或并称"米薛",甚至有以苏黄米薛为宋四家的。至于蔡京,虽为权奸,但书艺卓著,却是众所公认的(图10)。

　　南宋的著名书家,除张即之外,还有米友仁、赵构、吴说、陆游、范成大、吴琚、朱熹、张孝祥、赵孟坚等;金则有王庭筠、赵秉文等。大多为北宋后期以来以苏黄米蔡为代表的"尚意"书风所熏染(图11、12)。

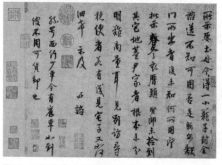

图 9　李建中　土母帖（局部）

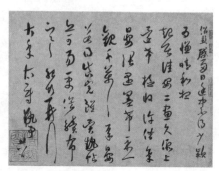

图 10　薛绍彭　晴和帖（局部）

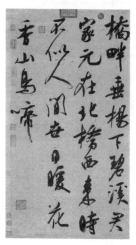

图 11　蔡襄　七言绝句
一首

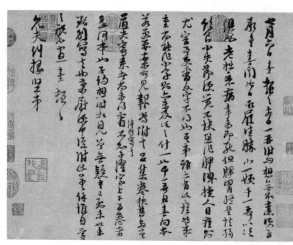

图 12　朱熹　行草书尺牍并大学或问手稿（局部）

第五章　元代的书法

　　元代的书法成就并不十分突出，但时代的风貌还是相当鲜明的，我们可以概括为"化晋韵入唐法，逆宋意开明态"的特色。历来认为晋书"尚韵"，唐书"尚法"，宋书"尚意"，明书"尚态"，而元书正处于由宋而明的转折期。特别是针对宋书"尚意"的飞扬跋扈、意造无法，忍气吞声地生活在异族统治之下的元代士大夫们，不得不转向晋唐寻求另一种不激不厉、安和冲虚的中和之美和有序之美。因为，晋书"尚韵"，平淡超脱，可以反拨宋书的奇崛乖张，唐书"尚法"，恭谨森严，则可以反拨宋书的纵情恣肆。所以，清代王文治论："书法至元人，别具一种风气，唐之宏伟，宋之险峻，洗涤殆尽，而开中和恬适之致，有独到处。"但这种中和有序之美，至中后期以后，却又因元朝统治的动荡而引起了新的变化。如果说，元朝前期以其强大的武力征服了天下，从而熄灭了宋代以来士大夫的意气，而使他们倾向于有所收敛；那么，此时的动荡政局，又重新激发起他们不平的意气，企图有所发泄。于是，中和的书风亦随之走向偏激，并最终启导了明书"尚态"的风气。

一、赵孟頫和前期书家

元代初年的书坛，南方直承南宋放纵恣肆的作风，北方直承金奇险剽悍的书风，实际上都是宋书"尚意"的末流。针对这一风气，以赵孟頫为首的书家祭起晋唐古法的大旗，力挽狂澜，其意义，一如赵氏的以"古意"反拨"近世"的画风。

赵孟頫（1254—1322），字子昂，号松雪道人，谥文敏，吴兴（今浙江湖州）人。他是宋朝的宗室，宋亡后仕元，被授以各种官职，在政治上相当显赫，"荣际五朝，名满四海"。但是，在元朝蒙古族统治者尚武而歧视汉族知识分子的政策下，他在政治上的作为毕竟是极有限的，从而不得不把自己的大量精力充分地发挥到了文艺创作之中，以维系、发扬传统的民族文化精神。

在文艺方面，他是一个开一代风气的人物，有着全面广博的修养。他精通诗文，熟谙音律，善于鉴定古器物，尤其擅长书画。论绘画，人物、鞍马、山水、花鸟，工笔、写意、水墨、设色，无所不能；论书法，篆书、隶书、楷书、行书、草书，无所不精。在中国艺术史上，像他这样具有多方面成就的，实在是罕见的。因此，他理所当然地成为元代书坛画苑众望所归的领袖人物。

对于宋代的书风，他曾明确表示"芒角刷掠，求于棱锱川媚，则蔑有矣"，所以坚决地加以抵制；而竭力主张"学书须学古人，不然，虽秃笔成山，亦为俗笔"。他所要学习的"古人"，

主要便是晋人，尤其是"尽善尽美"的王羲之。但是，晋书的韵，正如宋书的意，都是属于书家主观的意绪，其间虽有平淡、冲动之别，但因其主观性而难以为后人仿效却是共同的。因此，赵孟頫学晋人书，并不在于它的韵，而在于它的用笔、结体之法，从而形成形晋而神唐的特色，也就是"化晋韵为唐法"。所谓法，也就是具有普遍规律性的法则、法度，使后人可以据之起手入门。所以，晋、宋人书，虽煊赫大家，也不称为"体"；而唐书"尚法"，可供后人学书范本的最多，所以欧阳询、褚遂良、颜真卿、柳公权等书，分别被称为欧体、褚体、颜体、柳体；至赵孟頫书，亦因其法度森严而为后世学书者奉为典范，称为赵体。这样，用晋书的平淡足以反拨宋书的激厉，用唐书的严谨足以反拨宋书的率意；既有晋书流美的形体，又有唐书周密的精神，元代书法的风格追求由此得以明确。

赵孟頫虽诸体咸备，但作为"赵体"的，则主要是他的楷书和行楷书。其小楷书备极楷则，为晋以来所仅见；大楷书法度森严，为唐以来所仅见；其行楷书则流美端丽，温润娴雅，论者评为"精彩发越"，如"花舞风中，云生眼底"。其书写的特点是极其娴熟，用笔内擫圆润，意度清和流便，既姿韵洒脱又谨严不苟（图1、2）。但也正因为他的书法写得太熟练、太妩媚，再加上他以宋室而入仕元朝，有失民族气节，后世也有人因人废书，对他的书法持全盘否定的态度。

鲜于枢（1246—1302），字伯机，号困学民、直寄老人，渔阳（今天津蓟县）人。他是赵孟頫的朋友，元代前期书坛的

图 1　赵孟頫　湖州妙严寺记（局部）

图 2　赵孟頫　洛神赋（局部）

另一代表书家，因长期生活在北方，他的最初书学倾向于雄强一路，与赵孟頫相识后始上追二王，但已不能尽去其气。擅长楷书和行草书，尤以行草书的成就更为突出。用笔方刚外拓，提按转折，健骨丰筋，不以精熟圆润见长，而以夭矫奇放为胜，虽有大气磅礴的雄豪之概，求诸点画的精致神态却有粗糙之嫌（图3）。

　　与赵、鲜齐名的另一位书家是邓文原（1258—1328），字善之，一字匪石，巴西绵州（今四川绵阳）人，居杭州。官至集贤直学士，兼国子祭酒，主要担任管理学校教育的文职工作。书工小楷、行书，尤精章草书。他与赵孟頫相为启导，也以晋唐古法为宗，力挽宋书的纵肆之风，学二王得其姿媚韵致，又

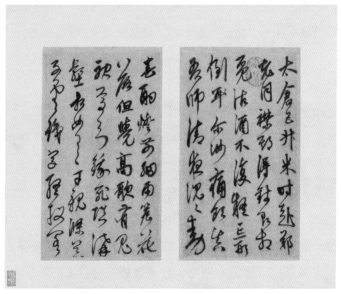

图3　鲜于枢　行草真迹册

参李邕得其沉雄遒迈，临皇象《急就章》则能寓新于古、以古为新。章草的书体，自魏晋以后直至元代，几百年间，成为绝响。邓文原在这一书体方面所投下的努力，显然不仅是为了从笔法上来复兴古法，更企图从书体上来复兴古法。

除赵、鲜、邓三大家外，元代前期的重要书家还有程钜夫、仇远、冯子振、袁桷、耶律楚材等。

第二节　中后期书家

进入元代中期以后，元代的书风基本上完成了由南宋、金向元的转变，形成了时代特色。但由于此后的元蒙统治动荡不安，反映在书法方面，便表现出对于宋书"尚意"的逆向回归，最终开启了明书"尚态"的先河。对这一现象，我们称之为"逆宋意开明态"，其代表书家，前有虞集、柯九思、揭奚斯、周伯琦，后有康里巎、杨维桢。

虞集、柯九思、揭奚斯、周伯琦都是奎章阁中的学士。受汉族文化的同化，元朝中期以后的帝王普遍表现出对于传统艺术的浓郁兴趣，元文宗图帖睦尔更于天历二年（1329）设立奎章阁学士院，用以表彰儒术，鉴赏书画。因此，作为供御的书家，虞、柯、揭、周均以行楷书擅长，流丽谨严的书风，完全遵循了赵孟頫的审美导向而更加法度化，浓于庙堂的气象。其中，尤其是柯九思的小楷书，直承晋唐，与赵孟頫并称大家，加上后来的倪瓒，堪称有起衰之功（图4、5）。

康里巎（1295—1345），一作康里巙巙，字子山，号正斋、恕叟，按其族属为西域色目人。历任集贤学士、翰林学士承旨等显赫的官职，直接参与元朝制度的规划，对于元蒙统治者的接受汉化起到了重要的推动作用。他的书法以行草书著名，学王羲之得其形神，写得潇洒天真，瘦硬通神。结字舒展，点画清利，转折灵动圆劲，体态纵逸风流，字字不相连续，却又笔断意连，如抽刀断水，牵丝映带处，则如春蚕吐丝。有时运笔如刷，毫铺满纸，但放而不肆，欹不涉险；有时笔画圆润，从容不迫，但雍和安详中别有矫健昂藏。他的写字速度极快，自称一日能写三万字，因此虽然取则晋唐古法，而飞动的笔意已更接近于崇尚态势的明书了（图6）。

杨维桢（1296—1370），字廉夫，号铁崖、铁笛道人，诸暨（今属浙江）人。生性猖狂，放浪不羁，因此，其书法专精行草，一变赵孟頫所倡导的姿媚法度、蕴藉婉约的中和之美，而是呈现为一种矫磔横发、峻拔险倔的奇肆之美。通过欹侧横斜的结字，纵横交错的章法，刚斫倔强的用笔，颠倒扭曲，写其胸中郁勃，上接宋意，下开明态（图7）。

此外的重要书家，还有张雨、危素、倪瓒、俞和、饶介等，尤以倪瓒的小楷书最称逸品。

图4 虞集 即辰帖页（局部）

图5 倪瓒 古木竹石图题跋

图6 康里巎 谪龙说卷（局部）

图7 杨维桢 真镜庵募缘疏卷（局部）

第六章　明代的书法

　　明朝统治者以农民起义而得天下，所以，立国伊始，就注重于典章文物制度的重建，文网异常严密。当时出于书写外制、内制的需要，下诏征求四方工书者入宫，专隶中书科，负责缮写诰制、诏命、玉牒、册宝、匾额等，尤其是书写内制者，更被授予中书舍人之职。后来编修和缮写《永乐大典》，对书工的需求量更大，而对于书写的体格要求也更严。于是，在帖学大盛的基础上，承袭元人的传统而上追唐法，迅速演变成为端正流美的台阁体书风而风靡朝野。中期以后，朝政江河日下，商品经济的增长和市民文艺思潮的崛起，导致台阁体的发展日渐没落，帖学行草书体经过市民化的文人书家上溯宋意的努力，终于汇成了被后人称为"尚势"或"尚态"的典型的明代书学潮流，尤以吴门地区书家的成就最为突出。至后期，内乱外患，社会动荡，书学也失去了统一的规导，而呈现出多元的格局，尤其是注重中和传统的一路与注重奇崛个性的一路奇正交相辉映，启导了清代的书学，为书道的中兴起到了前奏的作用。

第一节　三宋两沈和台阁体书家

三宋即宋克、宋璲和宋广，两沈为沈度和沈粲，他们率皆为台阁大臣，是明代前期台阁体书法的代表人物。

宋克（1327—1387），字仲温，号南宫生，长洲（今江苏苏州）人，官至凤翔同知。其书法以章草著名，学元代赵孟頫、邓文原，上追皇象《急就章》。也工楷书，学钟繇，行草书则学王羲之，能以章草的结体、笔意融于楷书、行草书中，别开生面。其最大的创意，在于变古章草的扁方字形为长方的体势，圆厚古拙的用笔为挺拔俊发的点画，转折不尽圆柔而多方折刚健，凡此种种，实开明书"尚势"的先河（图1）。

宋璲（1344—1380），字仲珩，浙江浦江人，宫中书舍人。擅篆、隶书，尤工楷、行、草书，由赵孟頫、鲜于枢、康里巎巎上溯晋唐，尤以得康里氏心印最深。其小楷书端谨婉丽，遒媚如美女簪花，行草书则结体修长，笔画瘦劲，运笔迅速，流走风生，略参章草波磔，乃增健美之姿。

宋广，字昌裔，生卒不详，河南南阳（一作汝阳）人，官沔阳同知。他以行草擅长，体兼晋唐，以二王、孙过庭的笔意作旭素的狂草书，多以圆转回环的线条缠绕成篇，绝无方折的形态，虽别饶庙堂的整饬气象，却有失软弱流滑。

沈度（1357—1434），字民则，号自乐，华亭（今上海金山）人。以能书诏入翰林，极受明成祖的赏识，称为"我朝王羲之"，凡金牒玉册，咸出其手。官至中书舍人、侍讲学士。擅楷书，

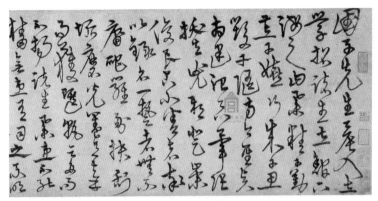

图 1　宋克　进学解卷（局部）

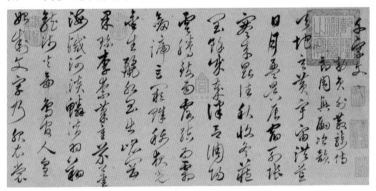

图 2　沈粲　千字文卷（局部）

由赵孟頫而上溯虞世南，结体婉丽端庄，笔致圆润遒逸，矩度雍容的风范，洋溢着一片庙堂气象。

　　沈粲，字民望，号简庵，生卒不详，为沈度之弟，与乃兄并以能书诏入内廷，自中书舍人官至大理寺少卿。以行草驰名，时人以为"民则不作行草，民望罕习楷法，不欲兄弟间争能也"。其行草书源于宋克，兼有章草的形意，硬笔健毫，能寓圆熟于遒健之中（图 2）。

三宋两沈之外，宋濂、刘基、胡俨、解缙、魏骥、商辂、钱博、李应祯、姜立纲等，都是明代台阁体的重要书家。尤其是姜立纲，后世或称台阁体殿军，所作小楷书出于欧阳询，清劲方正，法度之谨严，比之三宋两沈更具典型，简直就像是雕版书一样。

第二节　祝文王和吴门书派

祝指祝允明，文指文徵明，王指王宠，他们是明代中期吴门书派的代表。当时的苏州既是全国的人文荟萃之地，又是商品经济和市民文艺的中心，一大批文人墨客活动于此，以鬻艺为生，他们的书法创作，上接宋人"尚意"的传统，演化出千姿百态的风貌，既用作自娱，同时也是治生的手段，所以富于市民化的色彩而能为雅俗所共赏。

祝允明（1460—1526），字希哲，号枝山、枝指生，长洲（今江苏苏州）人。曾任应天府通判，故人称"祝京兆"。为人狂放不检约，工小楷，尤精狂草，由苏黄米而上溯旭素。所作风骨烂漫，气势奔放，才情横溢，于旭素的癫狂醉态中，兼有黄庭坚的舒展矫健，米元章的跌宕疏放，苏东坡的浑厚丰腴，李北海的秀逸沉雄。但由于一味地锋势雄强、纵横散乱，亦不免时有失笔，流于狂怪，比之于台阁体的规行矩步，气骨俱疏（图3）。

文徵明（1470—1559），初名壁，后以字行，更字徵仲，号衡山居士，长洲（今江苏苏州）人。出生书香门第，却不求

仕进，以诗文书画为生，画名尤著，为吴门画派的领袖。他的书法以楷、行、草书擅长，亦能篆、隶书，但成就平平。其小楷书之精，历来认为堪与赵孟𫖯和晋人相媲美，早年学王羲之《黄庭经》《乐毅论》，结体端正方整，笔法秀雅和劲；后学欧阳询，结体偏于修长，用笔偏于挺健。其书法虽端庄华丽相同，但精工之中别饶尖峭的笔意，显得活泼而有生气，真如风舞琼花，泉鸣竹涧。直到晚年，犹能作蝇头小楷，依然格法不懈，笔笔精到，不堕荒率，人以为仙。

他的行草书以怀仁《集王羲之书圣教序》为基础，下逮智永、怀素、黄庭坚、米芾，尤以受黄庭坚的影响更深。所作结体比黄稍加收敛，辐射伸展的笔道适可而止，用笔则比黄更加俏丽，而不是刻意地横强，出锋处寓秀雅温婉于尖峭刻厉之中，所以不见剑拔弩张，而加强了笔画与笔画、字与字之间的映带关系（图4）。

论者每把他的书法与祝允明相比，认为祝以才情胜，文以

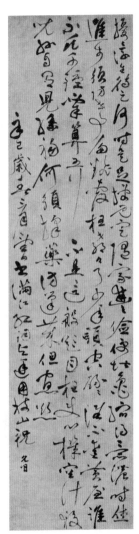

图3 祝允明 满江红词

功力胜，祝以雄放的势胜，文以闲静的态胜，是颇能说明问题的。

王宠（1494—1533），字履仁，改字履吉，号雅宜山人，吴县人。工行楷书，学王献之、虞世南，晚年变出己意，以拙取巧，合而成雅。小楷书成就尤高，结字疏宕萧散，似乎拙于点画安排，实质上是有意识地减少笔画之间的连接，使之显得笔断意连而疏落斑驳，古意盎然，一扫台阁体的僵板。运笔遒美而圆浑，不在速度的快慢、力量的轻重上求节奏的变化，而是稳稳的、缓缓的，着意于返笔、复笔、搭笔、圆转、

图4　文徵明　新秋诗

方折的笔法变换，故能散朗多姿。出锋处委婉地收住，更显得停匀而含蓄（图5）。

除祝、文、王三家外，当时吴门的书家还有不少，或在朝，或在野，或兼能绘画，或专工书法，率皆表现为挣脱台阁体、上追唐宋，以文人性情结合市民趣味的倾向。

比较重要的如沈周，既是吴门画派的领袖，又是吴门书派的先驱。工行楷书，学黄庭坚，兼参欧阳询。结体稍加收敛，绝无长笔横倔斜出，用笔骨鲠遒劲而深稳练达。

图 5　王宠　送陈子龄会试诗

唐寅也是画家而兼书家，长于行楷书，由李邕、颜真卿、蔡襄而下窥赵孟頫，作风软美，与沈周的老硬恰成对照，反映了二人决然不同的个性。其特点是笔精墨润，随意挥洒，风华四溢，才气翩翩，有一种流美的韵度（图 6）。

陈淳以水墨大写意的花卉画名世，画法完全得益于书法；而他的书法，论者或以为可与祝、文、王三家并驾齐驱。其楷书受业于文徵明，后来自辟门户，溢为行草，由欧阳询、李邕下窥杨凝式、米芾，亦受祝允明的影响。所作结体修长紧峭，有欧米遗意，用笔颠倒纵横，有杨祝风范。用笔速度快疾，顿挫明显，节奏感强烈，但因以中锋圆笔为主，所以显得遒劲温婉，气格清健（图 7）。

图 6　唐寅　自书词

图 7　陈淳　千字文（局部）

第三节　邢张董米及晚明书坛

　　邢侗、张瑞图、董其昌、米万钟并称"晚明四大书家"，但其实，他们的书风面貌绝无瓜葛，而只是齐名当代。而且，他们的成就也不足以代表晚明书学的主流，像徐渭、赵宧光、詹景凤、黄道周、倪元璐、陈洪绶诸家的成就，均不在四家之下，甚至反而在某几家之上。由此足以窥见晚明书坛不拘一格的多元审美倾向。

　　邢侗（1551—1612），字子愿，号来禽生，临邑（今山东德州）人。官至御史参议、太仆卿。家藏历代法书甚夥，毕生精研二王，矢志《十七帖》，几于夺真，兼参虞世南、褚遂良、米芾、赵孟頫等，以行草尤其是小草书最为有名。所作笔力矫健，盘折处圆而能转，墨浓而意淡，笔丰而神俊（图8）。

　　张瑞图（1570—1641），字长公，号二水，别号果亭山人，晚年自号白毫庵主，福建晋江人。以趋附魏忠贤仕至武英殿大学士，所以，对其人品气节，

图8　邢侗　饯汪元启诗

历来都是持非议的，但对他在书画艺术方面的成就，几乎都是作肯定的评价。尤其是他的书法，明清之际直至近世，可以说是开创出一代新风，论者以为"书法奇逸，钟王之外，另辟蹊径"。确实，由他所创始的"奇逸"书风，是自有帖学以来，从前不曾有过的。从前的帖学，不管怎样变化，都不出二王正道，而张则独辟蹊径，同时，稍后还有黄道周、倪元璐、王铎、傅山等，亦一时风气之所趋，力振萎靡、刻板之风，以强烈的个性振聋发聩，开启了晚明书坛革故鼎新的先河。他擅行草书，初学孙过庭，后学苏轼。其结体奇崛变化，不求平衡，点画之间，抵牾揖让，左错右落，强调了它的骚动不安，似乎内含着一种巨大的压力。章法字距紧，行距宽，因字距紧，所以使得每一个骚动不安的字能统一地制驭在连贯的行气之中，体欹而势正；因行距宽，更使得整幅的行与行之间呈现出一种有序的排列，而不是散漫无章，令人眼花缭乱。其用笔方峻刻峭，较多地运用方笔侧锋，落笔处起止斩

图9 张瑞图 五律诗

斫，翻折处顿挫迅捷，运笔过程极其劲挺坚韧而有力度。在幅式方面，他也很有创意。从前的帖学行草，多书于斗方尺牍或横卷上，即竖幅，纵宽一般也在二比一的比例。张瑞图则特好于超长的条幅上展示其激荡奇崛的纵向行气，同时黄道周、倪元璐、王铎、傅山等皆然。这种幅式的选择，是与这一路书风的结体、章法、笔法特点分不开的，从而制造出一种一泻千里的气势，对观者的视觉感官造成强大的冲击，令人有荡气回肠之叹（图9）。

董其昌（1555—1636），字玄宰，号思白、香光居士，华亭（今上海松江）人。历官礼部侍郎、礼部尚书、太子太保。通禅理，精鉴藏，书画俱为一代宗师。他是有明一代最杰出的书法家，堪与元的赵孟頫、宋的四家、唐的欧褚颜柳和晋的二王相提并论。尽管他未能一揽明代书法的大统，但论书名之高，成就之大，却也无人能出其右，入清后更因康熙皇帝玄烨的提倡，更形成举世皆学董书的局面。擅长楷、行、草书，曾广泛地涉猎晋、唐、宋、元的传统，从钟繇、二王、虞世南、李邕、颜真卿、徐浩、柳公权到杨凝式、米芾，对于帖学的典范，无不兼收并蓄，尤于米芾的天然古淡体悟更深。他曾自诩：

　　余书与赵文敏较，各有短长，行间茂密，千字一同，吾不如赵；若临仿历代，赵得其十一，吾得其十七。又赵书因熟得俗态，吾书因生得秀色。吾书往往率意，当吾作意，赵书亦输一筹，第作意者少耳。

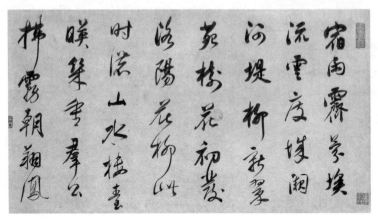

图 10　董其昌　宋之问诗

　　确实，在"集其（传统）大成"方面所投下的功力，在当时是没有人能与他比肩的，从而在通过"自出机轴"来领会传统的精华方面，他自然也取得了他人所不可能取得的收获，这便是姿致古淡、生秀率意。特别从他行草书来看，布局疏朗，字距、行距均宽绰闲适，结体流美典雅，潇洒风流，用笔圆润飘逸，提按轻松自如，时用侧锋取势承合转搭，在漫不经意中流露出生秀、平淡的雍容典丽、生动气韵。欣赏他的作品，一点没有紧张的压迫，而总是显得松灵而又抒情，其格调之高，为二王之后所仅见，虽米芾、赵孟頫犹有不逮（图 10）。

　　米万钟（1570—1628），字仲诏，号友石、湛园，顺天宛平（今北京）人，以锦衣卫占籍北京。官至太仆寺少卿，自称米芾后裔。他也以书画兼工，且书名大于画名，但实际上，他的成就远不如董其昌、张瑞图，甚至也不如邢侗。擅行草书，习南宫

图 11　米万钟　贤墨妙

家法，参以唐宋其他名家，易米书的雄肆为朴茂，结体、章法以行气贯注，用笔遒整丰劲，直来横受，均无过人之处。但以大字署书，为一般帖学书家所不能（图 11）。

徐渭（1521—1593），字文长，号天池山人、青藤道士，山阴（今浙江绍兴）人。以诗文、戏剧、书画著称于世，才气横溢而遭际坎坷，所以愤世嫉俗，落拓不羁。他曾自述："吾书第一、诗二、文三、画四。"虽不一定正确，但也可见他对自己书法的偏爱，而他的绘画，正是以书法的用笔功底作为飞腾变化的依据的。论者以为，徐渭的书法"笔意奔放如其诗，苍劲中姿媚跃出"，"不论书法而论书神"，"诚八法之散圣，字林之侠客也"。可见其狂纵恣肆的创造精神，一扫书坛的颓靡。擅作行草书，皆强心铁骨，一种磊落不平之气郁勃于点画、字行之间，给人以惊心动魄之感。但从书法艺术性的角度看，

却也有过于刻露而不够含蓄，以及功力不足而失笔太多之弊。

赵宧光（1559—1625），字凡夫，一字水臣，号广平，又号寒山子，江苏太仓人，寓居苏州吴县。他精研文字学，受《天发神谶碑》的影响，以草书笔法写篆隶，世称"草篆"。其特点是结字用篆隶体，笔画使转则用行草法。明代能作篆、隶书的人并非没有，但多以帖学楷法作篆、隶之形，如作篆书，仅以用笔力度、速度均衡一致的细线条出之，起讫稍作顿挫；作隶书，仅以用笔力度、速度均衡一致的粗线条出之，起笔稍作蚕头，波磔稍作燕尾。即元、宋、五代、唐人作篆隶书，无不如此。而赵宧光的草篆，则结体不求规板平整，用笔亦有轻重、快慢、顿挫、转折的变化，并时有出锋牵丝映带上下笔，灵便而活泼，实开清代杨法、邓石如等"碑篆"之先河。

詹景凤（约1537—?），字东图，号白岳山人，安徽休宁人。官至吏部司务，精鉴赏，工书画。其书法仿二王，演为狂草，近于祝允明纵逸的一路，但笔力不及祝之矫健，气魄也不如祝之开张。好用短颖软毫，所以蘸墨不能饱满，运笔时时枯涩露出飞白，加上圆转屈曲太多，虽富于节奏律动的变化，却限制了气势的伸张。

黄道周（1585—1646），字幼玄，号石斋，福建漳州人。由庶吉士授编修，官至南明礼部尚书，明亡后被俘，至死不降，道德文章，风节高天下。于经学、天文、历数无所不究，余事作书家，以为不过雕虫小技，不足关心，但后来使他在文化史上留下重要影响的，恰恰是他的书法艺术。楷、隶、行、草各

图 12 黄道周 孝经颂（局部）

体皆能，尤以小楷书和行草书成就更高。小楷学钟繇、王羲之，得其古朴之意，进而拓横缩纵，以不稳求稳，益增古雅而溢出新意。用笔方峻峭拔，显得神俊气爽，既不同于钟王书的含蓄，更一变台阁体的板刻。行草书与张瑞图、倪元璐、王铎、傅山同属奇崛的个性派，为帖学中的别调。结字似欹反正，章法字紧行宽，用笔翻覆盘折，是他们的共通处。但黄书每以露锋侧下落笔，横画跌宕，竖画开张，收笔处自然顿断或挑起，笔性寓方刚于圆柔之中，独具俊逸的风神（图 12）。

倪元璐（1594—1644），字汝玉，一作玉汝，号鸿宝，浙江上虞人。官至礼部尚书、翰林院学士，超拜户部尚书，明亡后自缢而亡，气节颇为人称道，诗文书画亦俱为世所重。书名尤著，个性面貌之强烈，创意之大，可与张瑞图相埒。其风格，结字、章法与张大体相近，但用笔颇有相异之处。张多方笔，

倪则方圆并用；张多铺毫施展，故比较刻峭，粗笔道带出细笔道如生折硬柴，转折处变为侧锋而呈圭角的刻厉形态，倪则多圆笔施展，故比较坚凝，粗笔道带出细笔道不是十分生硬，转折处保持中锋而呈坚韧的折钗股形态。

陈洪绶（1598—1652），字章侯，号老莲，浙江诸暨人，他是晚明的伟大画家，不以书法著称，但事实上，其书法的成就也是相当突出的。擅行书，早年学欧阳通，中年后参学怀素，兼学褚遂良、米芾，并取法颜真卿，进而糅合人物画的十八描法自成一体。所作格高气雅，韵致生动，所谓"楚调自歌，不谬风雅"，后世推为逸品。结字修长而有躯干伟岸的奇姿别态，一行直下，字字左右收敛，很少有崛出的笔道，从而益增其长；运笔飘逸洒脱，细劲屈曲，寓刚于柔，尽合画意，已开画学书法之先声。

第七章　清代的书法

　　清朝虽以满族定鼎北京，但由于清朝贵族早在入关之前就已接受了汉族文化，入关以后，更大力加以提倡，所以，政治、经济、文化的建设，基本上与明代一脉相承，而不是像元代与南宋那样呈现为断裂的状况。书法艺术的发展，同样也是如此。

　　清初的书坛，占据主流地位的是帖学行草书，并基本上为明季书风所笼罩。特别是一些由明入清的书家如王铎、傅山等，更与张瑞图、黄道周、倪元璐的书风波澜相沿，讲求奇崛、昂藏、磊落的个性，气势夺人，与当时社会的动荡是正相匹配的。但从康熙以后，天下一统，四海升平，社会安定，狂放不羁的个性派书风遂趋泯灭。倒是董其昌作为晚明书坛的一代宗师，其影响对于清初书坛更为广泛深远，到康熙时更因玄烨的偏爱，竟使流美、潇洒的董书成为一时书学的正径。再加上适应当时科举制度的需要，遂使帖学书法走上了馆阁体的路子，成为干禄的工具而渐趋式微。同时，金石碑学也在此际初露端倪，不过势单力薄，未能形成气候。朱耷、石涛等以画入书，则别开画学书法的生面，为此前的书法史上所未见。

　　乾嘉时期，由于乾隆皇帝弘历的提倡，赵孟頫成为书家竞

相追踪的新典范，再加上董其昌和欧阳询，以这三家为宗，馆阁体获得进一步的发展，帖学也因此而更趋衰蔽。而以扬州画派的画家为代表，奇姿异态的画学书法汲取碑学之长，争艳斗胜，蔚为大观；大批学者和印人也借金石考据的成果，竞相以碑学为宗，以朴拙纠流美，以奇怪纠规整，努力突破帖学楷、行、草书因循守旧的藩篱，终于推动金石碑学和篆隶书体的发展名正言顺地入缵大统，以"尚趣"的美学风格成为书道中兴的旗帖。清代书学的成就，也得以凌驾于元、明之上，与晋、唐、宋争相媲美。

道光以后的书坛，基本上是碑学一统天下，篆隶、北魏书均获得空前的发展，涌现出大批名家，他们致力于以毛颖模拟铸刻的效果，给书法艺术带来了新的结体方法和笔墨意趣，从而带动了行草书的创作从晋、唐、宋、元、明以来二王系统的帖学范围中解放出来，对 20 世纪的书法艺术起到了积极的推动作用。但帖学和馆阁体书法仍衰而不息，特别是一些台阁大臣，端庄文静的书风相比于碑学的粗野，更显得文质彬彬。

第一节　王铎和傅山

王铎（1592—1652），字觉斯，号十樵、痴仙道人，河南孟津人。与黄道周、倪元璐同为天启间进士，但降清后官至礼部尚书，所以气节方面颇为人所短。他的书法以钟王为楷模，从虞、褚、颜、柳到米芾，靡不兼收并取。但他身处明清

易代的动乱之世，所以性情郁勃，难以自遣，发为书法，追求"语不惊人死不休"的惊世骇俗个性宣泄，极奇崛之致。其艺术特点是苍郁雄畅，能以墨的流动来制造点线与墨块的对比，纵而能敛，故不作势而势若不尽。尤其是晚年所作行草，沉雄豪迈，奇矫怪伟，魄力之大，一扫赵、董秀媚之态。厚实的笔力，茂密的结体，飞动的态势，如山呼海啸般地连绵不断，但却绝不剑拔弩张，所以有别于张瑞图、黄道周、倪元璐的盘折翻覆。纵逸中常有横笔崛出，使转中又巧用折笔顿挫，方圆并举的笔法，忽涨忽渴的墨渖，酣畅淋漓地表现出情绪的盘郁和跌宕（图1）。

傅山（1607—1684），字青主，号公之它、朱衣道人

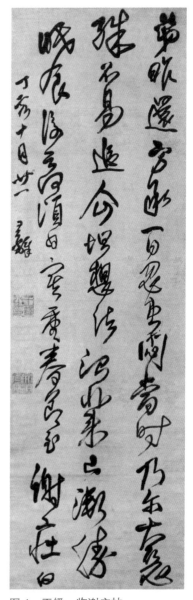

图1 王铎 临谢庄帖

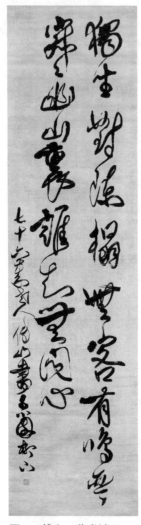

图2　傅山　草书诗

等，阳曲（今山西太原）人。他是明末清初著名的思想家、医学家、书画家，志在济世救危，气节过人，在艺术上力倡真率，反对奴气。曾痛斥赵孟頫书软美浅俗，"如徐偃王之无骨"，并对董其昌书也一概予以否定。针对当时赵董书的风靡，提出"宁拙毋巧，宁丑毋媚，宁支离毋轻滑，宁直率毋安排"的观点，力挽"临池既倒之狂澜"。

最能体现其"四宁四毋"观点的是他的行草书，虽学自颜真卿，但已化颜书的端庄肃穆为奇崛奔肆。放纵遒迈的用笔，宕逸浑脱的结字，腾骧翻飞，满纸龙蛇，与赵董一路甜熟流丽的书风迥然相异，充分显示了书家英气勃发、痛快淋漓的个性。用笔寓生涩于飞动，缠绕游丝的强调，使字与字、行与行之间的疏密对比格外鲜明，相揖避让、纵敛开合、大起大落的章法，洋溢着狂肆直率的情感，粗头乱服而又博大雄畅，撼人心魄（图2）。

第二节 馆阁体书家

馆阁体又称干禄书、院体，与明代的台阁体异名而同质：狭义地讲，专指用于科举考试或馆阁笔翰的小楷书册，追求"乌、方、光"，千人一面，一字万同，状如算子，端正拘谨，呆板齐整，毫无生气变化可言；广义地解释，则不限于小楷，上至天子亲王，中及名公大臣，下逮科举士子，举凡缺乏个性、平、板、圆、匀的行楷帖学书体，均可归于馆阁体之属。

近世清代书法的研究者对帖学和馆阁体常持贬斥的态度。这虽有其道理，但任何事物都有两面性。相比于奇崛的个性派和碑学书法，帖学馆阁体固然显得缺乏个性和生动的变化，但它所涵容的雍容、平和、中庸、大度的气局，一片台阁气象，无疑不可简单地予以全盘否定。

当时的帖学馆阁体书家中，玄烨和弘历都是以九五之尊而酷爱八法，所作行楷书圆润秀发，虽饶承平之象，终少雄武之风。弘历的十一子永瑆即成亲王，由赵孟頫而上追欧阳询，结体雍容，笔墨浓丽，更成为一时的典型。

台阁大臣中，早期以沈荃、陈奕禧、张照、汪由敦并称四大家。沈是康熙的书法老师，行楷书全学董其昌，结体紧密而向右上倾斜，笔画端正严肃而雍容蕴藉，但终嫌平板而缺少变化，与董书的生秀古淡更是不着边际了。陈书学董，几能乱真，但专取姿致，妍媚而腕弱（图 3）。张则在董的基础上兼参颜、米，所以笔力沉雄，天骨开张，康熙曾推为"羲之后一人"（图 4）。

图3 陈奕禧 行书七绝诗　　图5 何焯 桃花源诗

图4 张照 弘历读昌黎集诗

汪书由董其昌、赵孟頫、褚遂良、虞世南加以融会贯通，自成
清劲圆润的格调。

同时，又有推笪重光、姜宸英、汪士鋐、何焯为四大家的。
笪书出入苏、米、董之间，能以超逸的笔意得潇洒的韵致，点
画的爽快、明朗，真所谓"劲拔而绵和，圆齐而光泽"。姜书学董、
米，所作清光淡韵，气度娴雅而又莹秀。汪书学赵、褚的流美，
转慕篆隶，所作以瘦劲疏朗见长。何则以蝇头小楷为工，端庄
遒丽，秀韵不俗，颇得欧阳询遗意（图5）。

中期书坛，盛称刘墉、梁同书、王文治、翁方纲为四大家。

刘墉（1719—1804），字崇如，号石庵，谥文清，山东诸
城人。官至吏部尚书、体仁阁大学士，加太子太保。他是乾嘉
年间的朝廷重臣，但政治文事皆为书名所掩。康有为评其为"集
帖学之成"者。他的书法，初从赵孟頫入手，后学董其昌，与
同时一般的学书者并无不同。但一般学赵董者，大都流于圆熟
软媚，张照虽以强笔硬翰矫其弊而体格近俗，刘墉却是唯一一
位能以沉厚古淡见长的。其特点是变赵董的灵俏为浑朴，兼参
颜字之雄阔、苏字之烂漫、《瘗鹤铭》之旷逸，骨力坚凝，神
味渊永。他喜用短锋羊毫，蘸以如漆之浓墨，在洒金笺、蜡笺
上作书，笔法雍穆，墨韵华丽，显得温柔而敦厚，体现了台阁
大臣的庙堂气度，诚如《清稗类钞》所云："文清书法，论者
譬之以黄钟大吕之音，清庙明堂之器，推为一代书家之冠。盖
以其融会历代诸大家书法而自成一家，所谓金声玉振，集群圣
之大成也。其自入词馆以迄登阁，体格屡变，神妙莫测。其少

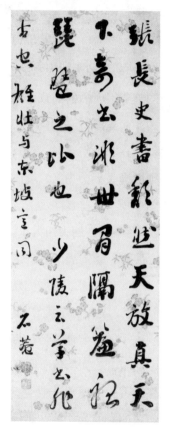

图 6　刘墉　行书论书

年时为赵体，珠圆玉润，如美女簪花；中年以后笔力雄健，局势堂皇；迨入台阁，则绚烂归于平淡，而臻炉火纯青之境矣。世之谈书法者，辄谓其肉多骨少，不知其书法之佳妙，正在精华蕴蓄，劲气内敛，殆如浑然太极，包罗万有，人莫测其高深耳。"（图 6）

梁同书（1723—1815），字元颖，号山舟，钱塘（今浙江杭州）人，为名臣梁诗正之子，特赐进士侍讲。擅行楷书，出入董、米、柳、颜，擘窠大字，蝇头小楷，无不精到。喜用长锋软毫，蘸墨饱满，运笔快速，并以为锋长则灵，毫软则遒，墨饱则腴，笔快则意出。所书俊迈洒脱，不假修饰而自有一种娟秀之态（图 7）。

王文治（1730—1802），字禹卿，号梦楼，江苏丹徒人。曾中进士探花，历任编修、侍读和地方官，为人风流倜傥。其书法由董、赵而褚遂良，进而上追二王，淡墨轻毫，结体婀娜，秀韵天成，纯以妩媚取胜，人或訾为"女郎书"（图 8）。又有人将他与刘墉相比，认为一讲魄力，一取风神，所以有"浓墨

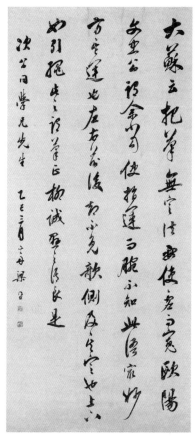

图7 梁同书 行书录语

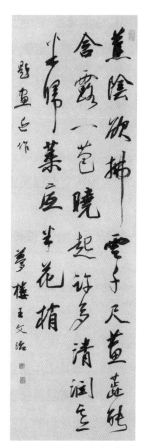

图8 王文治 题画诗

宰相，淡墨探花"之称。确实，刘书从容自若，丰腴淳厚，真力内涵以雄浑胜；王书风神潇洒，旖旎飘逸，才气横溢以妩媚胜。二者如春兰秋菊，各擅胜场。

　　翁方纲（1733—1818），字正三，号覃溪、苏斋，顺天（今北京）人。历任《四库全书》纂修官、内阁学士，工行楷，偶

作隶书。初学颜，后学欧虞，而于米董得益最多。所作能严守法度，结体稳健，笔肥墨饱，坚实丰厚而不露锋芒，但缺少风致情韵，个人的面目并不鲜明。

除上述诸家外，比较重要的馆阁帖学书家还有王鸿绪、查昇、梁巘、梁国治等。道咸之后，虽是碑学一统天下，但当时的翰林学士和台阁大臣，几乎都能写一手工整规范、法度森严的帖学馆阁体，至民国犹不衰。

第三节　画学书家

传统的书画艺术，向来有着"同源"的密切关系，但迄止明代，这种同源关系主要是体现于绘画的创作之中，而不是书法的创作之中。换言之，当时的画家尽管十分注重绘画笔墨的书法韵味，却并未注意到书法创作的绘画情趣。因此，从赵孟𫖯、文徵明、董其昌，直到王铎、傅山诸家，作为书画兼工的一代大家，论他们的书法，实际上还是纯粹书法的路数，与绘画几乎毫无瓜葛。然而，入清以后，朱耷、石涛等画家的书法创作，却不再满足于以书为书，而是在汲取碑学之长的基础上糅入了绘画的意境情趣和造型观念，开创了前所未有的画学书法的新景观。这一新的书学方向，至扬州画派更被发挥到淋漓尽致，对帖学书法起到了有力的冲击作用，并从侧面推动了碑学书法的隆盛。道咸以后，碑学一统天下，画学书法遂与之合流。

朱耷（1626—1705），江西南昌人，明朝宗室，明亡后出

家为僧，后又还俗，别号有个山、八大山人等，以八大山人的名声最著。他是水墨大写意花鸟画的大师，以夸张奇特的形象、简括圆苹的笔墨来表现其哭笑不得的内心隐痛，是前无古人、后无来者的艺术创造。他的书法，则迭经取则欧阳询的劲险峭拔，取法董其昌的疏朗散淡，学习黄庭坚的英杰挺俊，到六十岁前后，开始形成独具面貌的画学风格。其特点是对于每一个字的结体，或则偏旁移位，或则促长引短，或则拘大展小，肆以夸张"变形"，赋予怪诞瑰玮的情感。乍看之下，令人联想起其笔下敛羽缩颈、瞪目拳足的禽鸟形象，明显体现了画学书法不同于传统书法的造型观念。其运笔单纯，似出于篆书的笔意而无起讫的痕迹，绝少用提按，圆浑而简洁，淡泊而高古，浑沦沉着的笔情墨韵，凄苦冷凝，实质上还是从他的画笔中借用过来的（图9）。

石涛（1641—约1718），俗名朱若极，广西全州人。他也是明朝宗室，明亡后出家，法名原济，别号大涤子、苦瓜和尚、

图9 朱耷 桃花源记

清湘老人等，画山水、花卉睥睨一世，富于创新的精神。这种创新精神，同样也反映在他的书法艺术中。

他从十岁开始临帖，爱好颜真卿而不喜董其昌，三十岁时于苏轼"丑"字法有悟，遂弃董不学，上溯魏晋以至秦汉，与古为徒。无论隶、楷、行、草，均写得散朴有致。他的行楷往往掺以隶法，或带有六朝造像记的笔意；写隶书时又糅入篆书的结体和行草书的态势。亦隶亦楷，间行间草，师古求新，化平正为神奇，从而形成天真烂漫的情调。进而借鉴绘画的墨法，或浓或淡，或枯或湿，韵致更加生动，情趣更加丰富。

他的书法，特别适宜题画，其特点是配合了画笔的枯湿浓淡、疏密聚散，常在一局之中一题再起，或用隶书，或用楷书，或用行草书，通过字体的变换来制造生动跳跃的效果，与画笔相映生辉。或瘦劲或粗重，或娟秀或深静，笔的变化，墨的晕化，更显出画学书法所特有的机趣，为传统的书法创作中所罕

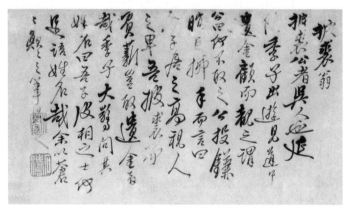

图 10　石涛　山水人物卷题画诗

见（图 10）。

除朱耷、石涛外，清初画家中程邃、梅清的书法，也带有浓郁的画学书法的意味。程以隶书的笔意作行草，而渴笔枯墨，气韵荒寒，全从画笔中生发出来。梅以隶书、六朝造像记的笔意变化颜真卿、杨凝式，则实开石涛之先声。

扬州画派中，画学书法的特征最为显著的当推汪士慎、金农、黄慎和郑燮。

汪士慎（1685—约1762），字近人，号巢林，安徽休宁人，以画梅花著称。其书法糅合隶体与行草而自成体格，又参用画笔而别具面目。所书清峻秀拔，笔势寓巧于拙，有屋漏痕、折钗股之遗意，与其画梅的出枝行干相仿佛，体现了作者"要将胸中清苦味，吐作纸上冰霜丫"的山林襟怀。

金农（1687—1763），字寿门，号冬心先生，仁和（今浙江杭州）人。作佛像、鞍马、山水、花果造诣新颖，笔墨生拙高古；书法则各体皆能，尤以楷、隶、行草更为擅长。他的正楷写得方正饱满，系出于《天发神谶碑》等上古书法的传统，所以气息高古；又以其对于绘画的理解加以变化，所以又迥然不同于传统的书法，而很像是今天的黑体或宋体美术字，只不过用的工具是尖、齐、圆、健的毛笔而不是扁平的油画笔。这种独特的书体，后世称为"漆书"。所谓"漆书"，并不是说用漆来写，而是指墨浓如漆，用笔方扁如刷，具有漆简的意味，在"乌、方、光"馆阁体流行的康雍书坛，显得十分新颖、奇特。其特点是以方笔为主，追求刀味石趣，横画两端时起圭角，

竖画收笔呈尖脚，方正而又茂密的结体，时长时扁，往往上大下小，横粗竖细，拙中藏巧，劲涩而浑莽的笔力千钧，是高古与新颖的完美结合。他的隶书学《华山碑》，早年体扁笔圆，后期体纵笔方，无不苍古奇逸、魅力沉雄。其行草书则将楷、隶的用笔糅合在一起，如老树著花，姿媚横出，显示了画学书法所特有的艺术魅力（图11）。

黄慎（1687—1768 后），字恭懋、躬懋、恭寿，号瘿瓢子，福建宁化人。擅以狂草笔意作人物、花鸟，而他的狂草书，也明显融入了绘画的意趣，所以能在二王、旭素之外自成一格，所谓"画从书出，书以画人"。他对布局的虚实、向背、疏密关系

图 11　金农　游禅智寺诗

极为讲究，用笔多顿挫，笔与笔、字与字之间断而不连，意态活泼飞舞，给人以"白雨跳珠乱入船"之感。从前的狂草书一路，

大多连绵不断，如苍藤盘结，龙蛇生动，所强调的是线；而黄慎引入画意，一变传统，忽而疏，忽而密，"满林风雨皆秋声"，所强调的却是点。论者以为其"书法纵横，酷似其画"，无疑是中肯的。

郑燮（1693—1765），字克柔，号板桥，江苏兴化人。他是扬州画派中最有代表性的画家，诗、书、画并称三绝，以此作为治生的手段，擅画兰竹，全从书法中出来；独创"六分半书"，又全从兰竹中出来。蒋士铨以为：

> 板桥作字如写兰，波磔奇古形翩翩。
>
> 板桥写兰如作字，秀花疏叶见姿致。
>
> 下笔别自成一家，书画不愿常人夸。
>
> 颓唐偃仰各有态，常人尽笑板桥怪。

我们看郑燮的兰竹画，几乎无一笔不是隶楷的笔法；而读他的六分半书，又常常可以从竖笔、撇笔、点笔、捺笔中看到竹节、竹叶、兰叶、兰花的形态来。在清代画学书法中，相比于朱耷、石涛和扬州画派的其他诸家，六分半书可以说是一种最浓于画意的书体。所谓"六分半书"，是一种介于隶、楷、草之间的新书体，隶书又称分书、八分书，分书糅入楷法，而且是隶多于楷，又出之以草书的写法而不是规整的写法，所以称为六分半书。他曾学过钟繇，学过《瘗鹤铭》，学过黄庭坚，但经过他"以画法行之"的变格，所呈现出来的面貌，就与传

统大相径庭了。

六分半书的浓郁画意，不仅仅体现于个别单字的结体和用笔之中，更反映在其整体的章法行款之中，大大小小，歪歪斜斜，忽长忽扁，有起有落，篆、隶、真、行、草杂处一局，"颓唐偃仰各有态"，恍如"乱石铺街"，脱尽碑、帖两学的章法窠臼。用这样的书法题画，随意挥洒，苍劲绝伦，有时甚至与画笔打成一片，对于调节画局形象的疏密关系别具一功，更为传统的书法所不曾梦见（图12）。

上述四家之外，扬州画派中如高凤翰、高翔、罗聘的隶书，华嵒、李复堂、

图 12　郑燮　墨竹图（局部）

李方膺的行草书，也或多或少地含有各人画笔的意趣，与纯粹的书家作品风格迥殊。画学书法的影响，虽因扬州画派诸家的努力而得以迅速地扩大，但由于这些画家大多是落魄的文人，

图 13　高凤翰　风雪诗画图册之一

胸襟狭隘，气局酸颓，玩世不恭，所以，反映在他们的书法创作中，尽管新意迭出，富于创造性，但格调却是不高的，功力更过于浅薄。论其审美的风格，也只能是以奇怪哗众取宠，与传统端庄大方、冲和平淡的高雅之情相去甚远（图 13）。

第四节　金石碑学书家

以"尚趣"为特色的清代书道的中兴，是以碑学为旗帜的。但碑学的发轫，不在篆书、北魏书，而在隶书。清初因郭宗昌

等人在理论上的指导，郑簠等人在实践上的努力，以及秦汉吉金乐石的不断发现，搜集碑拓蔚然成风，涌现出一大批隶书名家，并由隶而篆，力求突破帖学书风的笼罩。甚至一些著名的行草书家，如王铎、傅山，也兼工篆隶；甚至连姜宸英、汪士鋐等，也于晚年尚慕篆隶，有见道恨晚之憾。

进入清代中期，士大夫为逃避文禁的罗网而潜心小学，金石考据盛极一时，于是碑学更为活跃，篆隶书取得了空前的大发展，北碑也逐渐受到人们的器重，包括帖学馆阁书家如刘墉、翁方纲等，也在这方面投入了相当功夫。这一时期的画学书法，虽掺用碑学，但失之于怪，而且意不在碑而在画，所以只能算是碑学的旁支。一些小学家如钱大昕、段玉裁等，作篆隶用碑，作楷行草书依然用帖。至邓石如、伊秉绶出，成功地将碑学的结体和笔意糅入到行草之中，才真正确立了碑学书法的典范，而阮元、包世臣的"南北书派"之论，尊碑抑帖，更有振聋发聩之功，不啻是碑学入缵大统的宣言书，终于迎来了清代后期"三尺之童，十室之社，莫不口北碑、写魏体"的碑学全盛局面，并一直影响到民国的书坛。

郑簠（1622—1693），字汝器，号谷口，上元（今江苏南京）人。他初学隶书是从明代宋珏入手的，去古渐远，于是潜心于汉碑原本，于《曹全碑》《史晨碑》体悟尤深，始知朴而自古、拙而自奇之理，沉潜其中三十年而大成，揭开了碑学的序幕。其书风以绮丽飘逸见长，但又不失端庄态度，绵如烟云飞欲去，屹如柱础立不移，完全是一种推陈出新的风貌（图14）。

图 14　郑簠　谢灵运石室山诗（局部）

　　邓石如（1743—1805），原名琰，以字行，后更字顽伯，号完白山人，安徽怀宁人。他是清代最杰出的书法家、篆刻家，出身贫寒，力学不辍，对三代秦汉的金石碑版穷研极讨，用功之深，并世无俦。篆、隶、楷、行、草书无所不工，但论其主要的成就，还是在小篆书。

　　历代作小篆者，均奉"二李"（李斯、李阳冰）为圭臬，结构均衡稳妥，运笔细劲工整，没有速度、力度的变化，也就是通常所称的"玉箸篆"，从宋、元、明到清初的王澍，清中期的钱坫、孙星衍等，莫不如此。邓石如则不限于李斯，而是通过广泛地学习钟鼎文、石鼓文、汉碑额而成一家之体。其字

的结构偏长，婀娜多姿，字画疏处可走马，密处不通风，从而打破了玉箸篆方整均衡的结体。在用笔上则以隶书的方法作篆，长锋羊毫，不加剪截，轻重疾徐，放笔直书，所以富于提按起倒的变化而锋芒毕现，打破了几百年来玉箸篆裹锋截毫以求平整的传统。风气既开，后世如吴让之、赵之谦、吴昌硕直到今天的作篆书者，莫不尊邓为典范（图 15）。

邓石如的隶书熔《曹全碑》的遒丽、《衡方碑》的淳厚、《石门颂》的纵肆、《夏承碑》

图 15　邓石如　白氏草堂记（局部）

的奇瑰于一炉，结体参考北魏书，用笔借鉴篆意，故势圆，略带行草，神采飞扬。其楷书不学唐碑，而是取法《张猛龙碑》《石门铭》等，方笔居多，挑勾笔往往用隶法，结体工整沉肃而有踔厉风发之势，浓于山林的气象。其行草书笔锋翻转变化很大，显得恢诡纵横，不可端倪，其实是参用了篆隶北魏书的笔意，所以与传统的帖学行草书法判然殊途。正如明人是用帖学的笔法来写篆隶书，邓石如则是用碑学的笔法来写行草书，论笔法

而不论形体，真正的碑学至此方才确立不移。

伊秉绶（1754—1815），字组似，号墨卿、默庵，福建汀州人。历官刑部主事迁员外郎、惠州知府、扬州太守。其书法四体皆工，尤精隶书。早年得刘墉、翁方纲的指授，临习晋唐楷书，于颜字心印尤深。他将颜字的宽博体势应用到行草、融汇于隶书之中，遂别开生面，即邓石如亦逊其淳古。所作用笔圆浑，没有夸张的燕尾波挑，而是蚕头蚕尾，直来直去，其挑笔处，笔法意到便止，在若有若无之间，使人觉其挑之意却不见其挑之形，最得风流蕴藉之妙；结体方正，布白宽博，横平竖直，四角撑满，撇、捺、挑、拂寓飞扬于涩重之中，金石之气盎然纸上，显得精神饱满，气度堂皇。论其传统，主要出于《衡方碑》《张迁碑》《韩仁铭》《孔庙碑》《熹平石经》等，而令其登峰造极的，则归功于用颜真卿写楷书的方法来写隶，所以恢宏洞达，不同凡响（图16）。

阮元（1764—1849），字伯元，号芸台，江苏仪征人。他是清朝的台阁重臣，历官山东、浙江学政，江西巡抚，湖广、两广、云贵总督、礼部、兵部、户部侍郎，拜体仁阁大学士等要职。经学精湛，研究者尊为典范；尤长于金石考订，著名的《南北书派论》《北碑南帖论》探讨书法演变的历史源流颇为详尽，堪与董其昌山水画"南北宗"论的观点相为媲美。

当时朴学大盛，三代秦汉魏晋的金石文字大量面世，阮元二十年留心金石，证以正史，梳理其间的踪迹流派，"所望颖敏之士，振流拔俗，究心北派，守欧褚之旧规，寻魏齐之坠业，

庶几汉魏古法不为俗书所掩"，更不啻是针对帖学的宣战书。但论他本人的创作，却远不如在理论上的成就来得高。所作隶书寝馈于《石门颂》，间仿《乙瑛碑》《天发神谶碑》，结体扁平整肃，波磔俯仰明显，横画的末笔出挑欲飞，极华饰之美，用笔沉着端正，雍容大度中透出秀丽之姿。行楷亦有北碑遗意，天骨开张，神峻气爽，但依然不失帖学台阁气象。

包世臣（1775—1855），字慎伯，号倦翁，安徽泾县人。著有《艺舟双楫》，弘扬北碑，力倡"始艮终乾"，即逆势的用笔法，以纠"始巽终坤"，即顺势的用笔法，实际上也就是仿效金石铸刻的效果，用于毛笔书写之中。以推车下坡做比喻，车向前行，使力的方向也向前进，便是"始巽终坤"，是为传统帖学的顺势用笔法，容易造成凋薄流滑的形态；车向前行，使力的方向反向后拉，便是"始艮终乾"，是为金石碑学的逆势用笔法，从而造成茂密涩厚的形态。不过，由于包世臣的书法完全是从二王、唐人一路的帖学入门的，因此，尽管他不遗余力地鼓吹碑学，贬抑帖学，反映在他本人的创作中，还是顺势的笔法多于逆势的笔法，帖学的形态多于碑学的形态（图17）。

何绍基（1799—1873），字子贞，号东洲、蝯叟，湖南道州（今湖南道县）人。出身名门，历任京师和地方的重要官职，精小学，通经史，书法成就尤著，是继邓石如、伊秉绶之后晚清书坛最负盛名的碑学大师。

他勤于临书，数十年寒暑不辍，每种书都要临摹数十遍甚

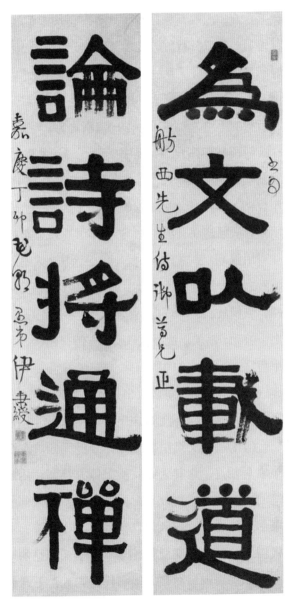

图 16　伊秉绶　隶书五言联

至上百遍，或取其势，或取其韵，或取其度，或取其体，或取其用笔，或取其行气，或取其结构分布；当其有所取，则临学时的精神也专注于某一端。他的执笔法也迥异常人，回腕高悬，通身力到，几乎违反人的生理自然姿态，但却因此而写出了力敌万钧的笔道，矫正了帖学的流滑之弊。

何绍基四体皆工，楷书学颜真卿，参以《道因碑》《张黑女墓志》，寓险峻峭拔于神和气厚之中。行草书根柢颜真卿《争座位帖》和李邕《岳麓寺碑》，上追北碑凌厉宕逸之气。早年所作秀润畅达而有清刚之气，中年纵逸超迈而有飘风掀雨之势，并时用颤笔，淳厚有味，晚年信手涂抹，人书俱老，尤见兴会。乍看之下，忽而壮士斗力，筋骨涌现，忽而衔杯勒马，意态超然，纵横欹斜，不可捉摸；细看则腕平锋正，不逾规矩。用笔上下波动，落墨迟涩凝重，线条方圆交错，结体略向右上倾侧，字与字、行与行之间的俯仰、揖让、疏密、大小尽态极妍，整体气势矫健鼓荡，可以看出是以颜字的雄阔为根基而参以《张黑女》的俊逸，"颜七魏三"，别开生面（图18）。

何绍基于汉隶用功之深，并世无匹。东汉名碑，几乎被他临写殆遍，集其大成。所书体方势圆，用笔回腕中锋，颤笔的痕迹较重，所以显得古拙沉雄，有浓郁的金石味。其篆书由三代钟鼎款识入门，移其法以作小篆，笔法凝蓄，墨彩横溢，笔画的粗细变化，既不同于玉箸篆的平整，又不同于邓石如的婀娜，而是上接明代赵宧光，下开同光以后金文大篆的流派。

图 17 包世臣 录书谱

图 18 何绍基 题画梅

赵之谦（1829—1884），字㧑叔，又字益甫，号悲盦、无闷等，浙江绍兴人。他是一位书、画、印全能的艺术大师，三方面互为影响，各开新貌。其书法以北魏书的成就最为引人注目，也能作篆隶、行草，但实际上还是北魏书的笔法。早年学颜真卿，后来受包世臣理论的影响而皈依碑学，于北魏、六朝的造像用功尤勤。主要取法《张猛龙碑》《郑文公碑》《石门铭》《龙门二十品》《瘗鹤铭》，由平画宽结的颜体一变而为斜画紧结的魏体，清劲拔俗，巍然出于诸家之上。当时一般人写北碑，上至金农、邓石如，下至张裕钊、陶濬宣，多致力于以柔毫模仿刀痕，斩钉截铁，锋芒毕露，以刚直方硬为主流，力矫帖学的流靡之弊。赵之谦对北碑的学习则重在领悟其笔意，并不强求刀石的趣味，所以写得圆通婉转，能化刚为柔。其特点是"颜底魏面""魏七颜三"，用笔方中带圆，结字峻宕洞达，极秀媚之姿。相比于北碑，似逊古拙之气，但生动活泼的韵致，却真正体现了用毛笔在纸素上挥写出来的特点，从而为更广泛的学碑者所乐于接受（图 19）。

张裕钊（1823—1894），字廉卿，号濂亭，湖北武昌（今鄂州）人。他是曾国藩的弟子，官至内阁中书。书法初学柳公权，又学欧阳询，均属于方硬紧峭的一路，后以北碑为宗，师法《张猛龙碑》。用笔外方内圆，刚健挺劲，墨气饱满，精光内敛，结体宽弛，与赵之谦翩翩柔媚的书风正好形成鲜明的对比：赵如天仙化人，精彩绝艳；张如少年偏将，气雄力健。康有为对他十分推崇，称其书"高古浑穆，点画转折，皆绝痕迹，

图 19　赵之谦　录张衡《灵宪》四屏

而得态峭峭特甚，其神韵皆晋宋得意处，真能甄晋陶魏，孕宋梁而育齐隋，千年以来无与比"，为"集碑学之大成"。虽有过誉溢美之处，但也足以说明其北魏书的成就，不失为一代大家的风范。

　　除上述书家外，如王澍、丁敬、桂馥、杨法、钱大昕、钱澧、钱坫、黄易、奚冈、孙星衍、陈鸿寿（图 20）、吴让之、莫友芝（图 21）、赵之琛、杨沂孙（图 22）、杨岘、胡澍、俞樾、徐三庚、吴大澂（图 23）、张廷济、杨守敬、陶濬宣等，班班相望，实繁有徒，均为金石碑学书法的重要作家，以篆隶北碑名世，可见一时风气之所趋。

图 20　陈鸿寿　行书七言联

图 21　莫友芝　隶书录语

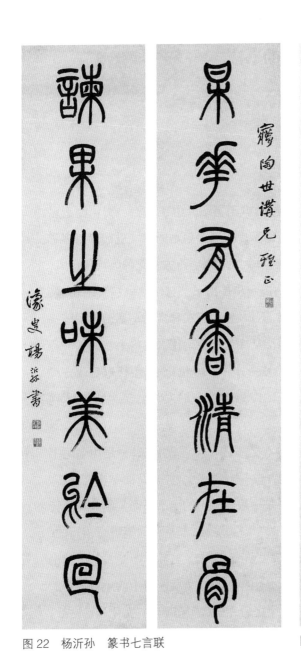

图 22　杨沂孙　篆书七言联

图 23　吴大澂　篆书五律诗

第八章　20世纪的书法

辛亥革命之后直至20世纪书坛，由于政治、文化的诸多变化，书法艺术的发展也呈现出更加艰难同时又更加多姿多彩的局面。一方面，因封建体制的解体，西方文化的大规模传入，到"五四"新文化运动进一步提出了"打倒孔家店"的口号，文言文的废止，白话文的普及，毛笔在日常书写活动中的渐次消退，钢笔在日常书写活动中的广泛运用，使得书法成了一种单纯的艺术创作活动；另一方面，20世纪80年代以后西方现代艺术思潮在中国艺苑的广为传播，又使得传统的书法艺术面临了更为严峻的危机。

我们知道，传统书法艺术的基本前提有二，一是用毛笔书写，二是书写汉字，而且不是一般意义上的书写，而是讲究笔法、结体、章法的书写，不是一般意义上的汉字，而是组成文言诗文的汉字。20世纪之前，凡是读书人都是用毛笔进行书写的，所书写的都是文言诗文的汉字。所以，虽然并不是每一个读书人最后都能成为书法家，但作为书法家所能诞生的土壤却是非常广泛的。然而，20世纪之后，尤其是"五四"新文化运动之后，毛笔在日常书写活动中的功能和地位却为钢笔所取代，文言文

的文化氛围也为白话文的文化氛围所取代，进而到了50年代以后，繁体字又为简体字所取代，这样，普通的读书人就与书法完全绝缘，读书的环境不再成为诞生书法家的土壤。因为尽管80年代以后有所谓"硬笔书法"的提倡，但用硬笔只能把字写得漂亮一点、规整一点，而根本不可能成为书法，这是毋庸置疑的；同时文言文包括繁体字适合于书法的书写，白话文包括简体字不适合于书法的书写，这同样是毋庸置疑的。以诗为例，传统格律诗的意境、节律乃至不使用标点的形式均与书法的意境、节律、形式相合拍，而现代白话诗的意境、节律乃至必须使用标点的形式则与书法的意境、节律、形式完全不能合拍。

鉴于如上两个原因，此后的书法家便不再是从普通的读书环境和日常书写活动中诞生，而必须从一开始就定下明确的培养、训练目标。与此相应，各种专门的书法团体组织也相继成立，从蔡元培于1917年发起的"北京大学书法研究会"、1943年在重庆国立中央图书馆成立的"中国书学会"到1981年成立的"中国书法家协会"，充分说明了20世纪书法不同于前代书法的新的环境氛围和性质特点。因此，尽管它还顽强地恪守着三代、秦汉、魏晋、隋唐、宋元、明清以来的传统，但由于失去了传统的环境氛围，要想真正完美地继承、发展传统，无疑是相当困难了。

因此，针对传统书法的困境，从80年代以后，一些年轻的"前卫"书家受西方现代艺术的启迪，大力倡导"新潮"的

"现代书法"，摒弃传统的书写内容（文言诗文），摒弃传统的书写方法（笔法），或作"少字数"书法，或作"象形"书法，或作"抽象"书法，旨在把书法演变成为类似于西方平面构成艺术或抽象艺术的形式。问题是，这样一来，即使可以称为艺术，它也只是一种新的艺术，而不再是书法艺术了。

尽管传统的书法艺术在 20 世纪面临着如此的困境和挑战，但相比于前代，更加有利的条件也是非常之多的。特别是借助于现代的科技手段和展览手段，历代优秀的名碑法帖得以大量地影印出版、公开陈列，使得学习书法者能够广泛地从中汲取营养，只要心平气和地充分利用这一条件，扬长避短，传统的继承和发展并非绝无可能。

事实上，20 世纪的书法，成就是相当卓著的。尤其是由清朝而入民国的一大批书家，他们承清代书道中兴之余绪，为 20 世纪上半叶的书法谱写了重要的篇章；清末或民国前期出生的一大批书家，他们既较多地受到传统文化的熏陶，又得以利用新时代的有利条件，也为 20 世纪中叶和下半叶的书坛谱写了重要的篇章。对于传统书法歧途亡羊的困惑，主要是表现在 50 年代前后出生的一大批中青年书家的身上，这种困惑的负面影响，将集中反映于 21 世纪的书坛。一言以蔽，20 世纪书法的特色，可以概之为今出"尚艺"。在这里，我们仅就前两批书家中的代表人物择要加以介绍。

第一节 前期书家

活跃在 20 世纪前期的书家，大多是由清朝而进入民国的，所以完全接受传统文化的教育而基本上不受新文化的影响，尤其是负面影响，至少对于书法艺术的两个基本前提来说是如此。再加上书道中兴的余绪，因此，尽管世事变迁，但书法的传统未变。大抵一路为碑学，一路为帖学，尤以碑学的声势较大。重要者如吴昌硕、康有为、沈曾植、张謇、郑孝胥、曾熙、罗振玉、李瑞清、褚德彝、罗惇㬊、梁启超、钱振锽、谭延闿、李叔同等。

吴昌硕（1844—1927），名俊卿，号缶庐，浙江安吉人。他也是一位书、画、印全能的艺术大师，三绝相互影响，而最终均归结于《石鼓文》的滋养。在他之前和之后，临写《石鼓文》的书家不少，但大多屡弱浅薄，与吴不可同日而语。他的篆书，初学秦汉刻石，三十岁后专攻石鼓，以几十载的功夫，一日有一日之境界，至六十岁左右形成强烈鲜明的个人风格，于邓石如、赵之谦之外自成面目。其结体从左右上下参差取势，纯为前无古人的自出新意，其用笔苍郁遒劲，气息深厚，更为他人所望尘莫及。所以移作绘画、篆刻，也能以气象博大取胜。石鼓之外，又兼取《散氏盘》《毛公鼎》《琅琊刻石》、秦权铭等，陶铸变化，形成茂密峻伟、浑灏雄阔的吴派篆书，恣肆挥霍，体裁凝重。行草书由王铎上追米芾、欧阳询，晚年强抱篆隶作狂草，更如万岁枯藤，满纸龙蛇，凌厉郁越，

精魄超趣，并常常在行草中掺以篆体，达到融会贯通，炉火纯青的境界（图 1）。

康有为（1858—1927），字广厦，号长素、更生，广东南海人。他是近代资产阶级改良主义运动的领袖人物，曾七次向光绪皇帝上书，官至工部尚书，主持"戊戌变法"，仅百日而失败，史称"百日维新"，辛亥革命后政治态度趋于保守。在书法方面，他服膺碑学，继包世臣的《艺舟双楫》而撰《广艺舟双楫》，进一步发挥碑学的雄强之美，针砭帖学的靡弱之弊。但他早年的书法，也是从帖学而来的，学过二王、欧颜、苏米、赵孟頫；中年入京师，购得汉魏六朝唐宋碑版数百通，从此浸淫日深，于是幡然而知帖学之非，隶楷之变，派别分合之故，世代迁流之异，又见张裕钊书而大悟笔法。

康有为的碑学，大抵主于《石门铭》，参以《经石峪》《六十人造像》及《云峰山石刻》，进而溢为行草，形成取境朴拙、气势开张、分行疏宕、纵横恣肆的雄放境界，洗涤凡庸，独标风骨。不足之处是运指而不运腕，矜而益张，撇笔和捺笔一味纵肆，急躁不安，有失蕴藉。昔人评王安石书皆如大忙中写，康书如之，所以论雍容的修养，是十分不够的，这也是一般碑学书家的通病（图 2）。

沈曾植（1850—1922），字子培，号寐叟，浙江嘉兴人。历官刑部郎中、安徽布政使，辛亥革命后竭力拥戴清室，以遗民身份鬻书为生。擅作章草，融以汉隶和北碑的笔法而别开生面。起笔尖锐，行笔稳健，收笔戛然截出，显示出劲峭凝重的

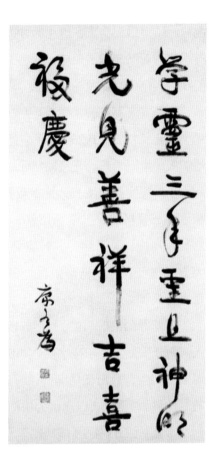

图 1 吴昌硕 石鼓文八言联 图 2 康有为 行书录语

趣味。结字以拙为工，以生为妙，以不稳为胜，欹侧之势，时时犯险，而又能卫护照应，浑然天成。其高古的格调，醇厚的韵味，实已出赵孟頫、邓文原、宋克之上，但论娴雅的书卷气息，却是有所不逮的（图3）。

张謇（1853—1926），字季直，号啬庵，通州（今江苏南通）人，世居常熟。光绪间状元，授翰林院修撰，辛亥革命后致力于发展实业和文教，旨在救国图强。余事作书法，学欧、褚、颜三家楷法，又受何绍基、刘墉的影响，虽属馆阁体的路数，却能自具个性。其特点是用笔沉稳，墨气饱满，结字大方，法度森严，精华内蕴。民国间所称"翰林字"，当以张謇为典型。

郑孝胥（1860—1938），字苏戡，号海藏，福建闽县（今福州）人。历任安徽、广东按察使，湖南布政使，辛亥革命后隐居上海鬻书为生，后出任伪满洲国总理。书法四体皆工，而以楷、行二体最为精能，初以唐楷为根柢，有馆阁气象，后致力于《龙门二十品》《石门铭》《瘗鹤铭》等南北碑版，以"楷隶相参"，进而溢为行楷，形成鲜明的个性风格。所书结体中宫收紧，体势开张，转折处重按硬顿，横肩外耸而折脚内收，虽气魄雄放，但格调不免偏俗（图4）。

曾熙（1861—1930），字季子，号农髯，湖南衡阳人。清末进士，民国后居上海鬻书，与李瑞清并为碑学书法的代表，而有南、北宗之称。所谓"南宗"，是指曾熙的书法系出自南北碑版中安雅圆融的一路，如《张黑女墓志铭》《文殊般若经》

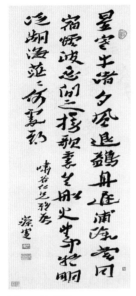
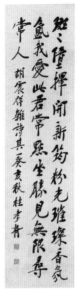
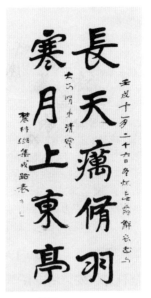

图3 沈增植
行书条幅

图4 郑孝胥
行书条幅

图5 曾熙
行书五言联

《夏承碑》《华山碑》《史晨碑》等，并汲取钟繇、二王，包括
对《瘗鹤铭》，也去其开拓的体势而用其和穆的笔法，所以形
成圆转雍容、含蓄中和的特色（图5）。

与曾熙并称的李瑞清（1867—1920），号梅庵、清道人，
江西临川人。曾任两江师范学堂监督，大力提倡艺术教育。民
国后遁居上海鬻书，时称"北宗"。所谓"北宗"，是指他的
书法系出于郑道昭及《爨龙颜碑》《散氏盘》等，结体方峻而
严整，略呈左高右低的欹侧形态，用笔也是方峻而刚硬的，多
以反方向着力行笔形成顿挫颤掣的特点，韧劲涩实，气势外张，
有雄强之致（图6）。

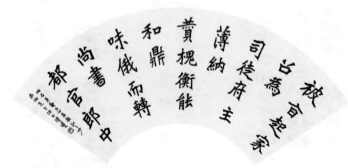

图 6　李瑞清　扇面

罗振玉（1866—1940），字叔蕴，号雪堂、贞松，浙江上虞人，居江苏淮安。清末任学部参议，辛亥革命后谋划复辟，任伪满洲国参议府参议、监察院院长。致力于整理、研究殷墟甲骨文字，是甲骨学的开创者。他的书法，也全从甲骨文、钟鼎文中出来，所作起笔、收笔多方峻，转折处多圆转，方圆并举，所以厚重而不板滞；结字平正，绝去险峭的造型，似乎是甲骨、金文的"美术字"。严格的规范，一方面显示了毛笔书写不同于金石铸刻的特点，另一方面也正是学者书法或称"经学"书法所特有的风格。

褚德彝（1871—1942），字守隅，号礼堂，浙江余杭人。清末入端方幕府，民国后居上海研究金石，以书法、篆刻谋生。擅篆隶书，隶书学《礼器碑》，章法整饬森严，结字规矩精确，行笔娴熟优美；篆书学李斯，匀整妥帖，婉转顺畅。其基本的风格，是严谨而优美的，虽为篆隶书，却有褚遂良楷法清远萧

散的风神，同样体现了经学书法的特点。

罗惇曧（1873—1954），字照岩，号复堪，广东顺德人，居北京。他是康有为的弟子，以章草著名，曾任北平艺专书法教授。所书取欧阳询的行书笔法，作章草之形，行笔精熟流畅，点画波险跳宕，能于沈曾植之外自立门户，格调在沈之上，但因过露锋芒，有欠含蓄，所以成就稍逊于沈。

梁启超（1873—1929），字卓如，号任公，广东新会人。他也是康有为的弟子，"戊戌变法"的干将，民国初历任司法部长、财政部长，同时致力于学术研究，历任清华研究院导师、北平图书馆馆长。一生叱咤风云，著述宏富，余事作书法，亦成就独具。早年习馆阁体，后以《张黑女》参合《九成宫》，起笔斩截，线条坚凝，形态方刚，意蕴圆融，结字以扁方为基调，章法字距、行距疏朗分明，翩翩文雅的风度，浓于学者书法的气息（图7）。

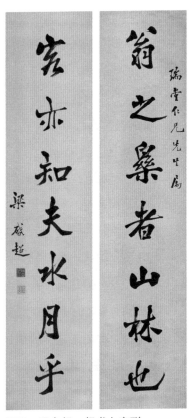

图7 梁启超 行书七言联

钱振锽（1875—1944），字梦鲸，号名山，江苏常州人。清末历官刑部主事，后弃官归隐乡里，以鬻书讲学为生，为江南名儒。其书法早年学帖，以颜为宗，中年后取法倪元璐、黄道周，后又遍临汉魏碑版，博采兼容。擅长行书，喜用短锋硬毫，枕腕疾书，所书能笔力沉着，精气内敛，虽不见碑书峻峭方严的字形，却将碑书厚重朴拙的笔意融入到了点画之中，帖形而碑质，气局相当雄阔。

谭延闿（1880—1930），字组安，号瓶斋，湖南茶陵人。清末选翰林院庶吉士，民国间三次督湘，两任国民政府主席、行政院院长等要职。作为民国书坛的重要书家，他不只是书以人重，而且是因为他在书法方面确实有独到的造诣。具体表现有二，一是当时盛行尊碑抑帖、崇魏卑唐，他却不为所动，对帖学、唐碑中的颜书情有独钟，一生致力于颜，四十岁后又兼习赵孟頫、宋四家；二是当时的帖学馆阁体多有"乌、方、光"之弊，娴熟而流靡，他却能独标风骨，气魄之雄放不让碑学。所书取势端严，不求奇巧，用笔善以搭锋养势，以折锋取姿，貌丰而骨劲，味厚而神藏，一片堂皇的气象，虽然作为艺术的趣味少了一点，但却自具台阁大臣的风度（图8）。

李叔同（1880—1942），即弘一法师，浙江平湖人，生于天津。年轻时致力于艺术救国，后皈依律宗，以出世为救世事业，为弘扬佛法，书写经偈无数。其书法初学《张猛龙碑》，方折劲健，气势外张；剃度后摒去峥嵘，以圆笔写碑，稚拙为体，萧淡简远，初看之下似乎羸弱，细细玩味则一种平淡、恬

静、冲逸之致，完全是百炼钢化为绕指柔，既有超尘脱俗的不食人间烟火，又弥漫着对于人世的大慈大悲和大关怀，是一种前无古人、后无来者的创造。民国书坛，当以李叔同为最伟大的书家，尽管他本人的立意并不在书。和嗣后的于右任、沈尹默，堪称"20 世纪三大家"。其他书家虽各有千秋，终不能与三家颉颃轩轾（图 9）。

图 8 谭延闿 枯树赋

图 9 弘一 楷书条幅

第二节 中后期书家

活跃在 20 世纪中后期的书家，大多出生于清末或民国前期，他们同时受到新旧两种文化的教育，而又能分别用长舍短，所以，他们的书法创作就能在继承传统的基础上进一步发扬光大传统，形成了独特的时代风貌，而与清代的书法有明显的不同。因此，论 20 世纪的书法，当以此一时期的书家和作品为典型，它的美学风格，不妨概括为"尚艺"二字，也就是自觉地追求作为书法艺术所独立的、与日常书写性无关的艺术性。代表书家有徐生翁、萧蜕、于右任、叶恭绰、黄葆戊、章士钊、马浮、沈尹默、谢无量、马叙伦、溥儒、胡光炜、沙孟海、郑诵先、吴湖帆、潘天寿、丰子恺、邓散木、林散之、张大千、陆维钊、祝嘉、潘伯鹰、王蘧常、朱复戡、萧娴、高二适、白蕉、谢稚柳、启功、程十发、陈佩秋、江兆申等。

徐生翁（1875—1964），初姓李，名徐，字安伯，号生翁，以号行，晚年复姓徐，浙江绍兴人。一生清贫，以鬻艺为生，数十年足不出绍兴，后被聘为浙江文史馆馆员。其书法初学颜真卿，以法度过严，转而攻汉隶、北碑，终于自成新体。所书冷僻奇险，稚拙憨朴，别具自然天成之态，为传统的碑、帖二学中所未见，而有儿童书法的天真烂漫之致。自述学书不专于碑帖，而多数从木工之运行、泥工之垩壁、石工之锤石及自然界一切动静物中得到启发。

萧蜕（1876—1958），字中孚、蜕公，号退庵，江苏常熟人。

精医术，好禅悦，民国时鬻书为业，50 年代后被聘为江苏省文史馆馆员。他精于小学，故长于篆、隶书，篆学钟鼎、石鼓，折中大小，所书圆转自如，柔中有刚，从容含蓄而刚健秀拔，结字笔画紧凑却安排疏朗。隶学《张迁碑》《曹全碑》《礼器碑》，起笔、收笔处蚕头燕尾不很明显，撇捺左右开张横向取势，圆通中带出飞动之意。亦能楷、行、草书，得力于欧体，又学宋四家，下逮明清诸帖学家，皆有所借鉴。

于右任（1879—1964），名伯循，以字行，号髯翁，陕西三原人。早年投身革命，民国后历任靖国军总司令、上海大学校长、国民政府监察院院长。政事之余，肆力于书学，虽根柢北碑而情钟草书，曾组织"标准草书社"，以事推广。初学赵孟頫、二王帖学，后广为搜藏、临摹南北朝碑版墓志，绝去帖学的靡弱，从而形成天骨开张、势状雄强的行楷体貌。但他的用笔并无一般碑书的崭截方峻，而是平和而圆融的，所以有雍穆的堂皇气象。溢为草书，能寓狂草之意于小草之形，用碑学之笔写帖学之体，也完全是自辟的新境。他在书体、笔法诸多方面所表现出来的创造性，他的作品在气度方面的博大和恢宏，使他当之无愧地成为 20 世纪最伟大的碑学大师，而足以与李叔同、沈尹默并称三大家（图 10）。

黄葆戉（1880—1968），字蔼农，号青山农，福建长乐人。长期寓居上海，以鬻艺为生，50 年代后被聘为上海文史馆馆员。工行草、篆隶书，行草学二王、宋四家，流美端整，有清气袭人。篆隶书由伊秉绶而上溯秦汉碑版，结体四角撑满，但因笔

画变细，所以给人以疏朗的感觉，似有帖学的意趣。

叶恭绰（1881—1968），字裕甫，号遐庵，广东番禺人。清禀贡生，民国时历任交通总长、财政部长，50年代后任中文史馆副馆长、北京中国画院院长。其书法初学颜柳，讲究笔力和结构的严谨，后受赵孟頫、褚遂良的影响，取其流美的风华。所书不求奇怪，而尚横平竖直，所以气息中正，有台阁气象，而笔力雄浑，又绝去一般帖学馆阁体的靡弱，开张的天骨，使盈寸之字能含有寻常之势，非出于异禀不可得（图11）。

章士钊（1881—1973），字行严，号秋桐，湖南长沙人。民国时历任教育总长、司法总长，50年代后任中央文史馆馆长，学术研究享誉士林，在政治方面也多有贡献。余事作书法，隶书学《史晨碑》，点画圆润多姿；行楷书学二王、褚遂良，结体清丽，用笔灵和，无一丝尘俗气，而浓于冲和、淳雅的学者书卷气，其韵味直入晋人之室。

马浮（1883—1967），字一浮，号湛翁、蠲叟，浙江上虞人。他是民国年间的著名学者，新儒学的杰出领袖，曾任浙江文史馆馆长。早年学书习欧体，上溯二王，中年开始临摹北碑，进而以碑融帖，化古出新。他将北碑的笔法导入帖学，所书似王之从容优悠，面更显横逸飞纵，得王之流美雅致而不乏峭拔雄键，给人以空灵清疏的审美感受。

沈尹默（1883—1971），号秋明，浙江吴兴人。长期从事教育工作，任河北省教育厅厅长、北京大学校长；50年代后受聘为中央文史馆副馆长。他也是20世纪最伟大的书家之一，

图 10　于右任　民治校园诗（局部）

图 11　叶恭绰　跋王振鹏（传）《金明池龙舟图》（局部）

帖学中兴的大师。但论其早年的学书经历，却是从碑学开始的，曾遍临《龙门二十品》《爨宝子碑》《爨龙颜碑》《郑文公》《刁遵》《崔敬邕》等碑版墓志，尤喜《张猛龙碑》。中年以后，转向帖学，由米芾、怀仁、褚遂良、虞世南、智永而二王，谨守笔法，洗尽俗气。所书流美生动，韵致清雅，给人以珠圆玉润之感，不作势而势若不尽，不矜气而气若无穷。帖学行草书自董其昌以后，三百多年间无复大观，因沈尹默的成就，终于刷新了人们的耳目，进而反观碑学的雄肆粗野，也就不能不引发学书者"别裁伪体亲风雅"的深刻检讨了（图12）。

谢无量（1884—1964），字仲清，号希范，四川乐至人。民国年间长期从事教育、著述工作，50年代后受聘为中央文史馆副馆长。擅行书，曾学过钟繇、二王、《张黑女》、《瘗鹤铭》，但其特点在于学古人面不露声色，所谓"羚羊挂角，无迹可寻"。所书用笔或藏或显，落墨或枯或润，结字或正或欹，章法或紧或疏，都是务求天真、稚拙，论者推为"孩儿体"。从中可以看出他对于自然天成之境的有意识追求，而正因为此，也就使他终究未能臻于自然天成之境。

马叙伦（1885—1970），字夷初，号石屋，浙江杭州人。早年投身革命，长期从事教育工作，50年代后任教育部部长，为近代著名学者、教育家。治学之余，专心书道，也颇有建树。其书法由欧褚二家起步，得欧之端劲瘦硬，褚之罗绮飘逸；进而学隋《龙藏寺碑》，并上窥北碑，于是用笔趋于方挺，结体演为舒展，但总体面貌还是属于帖学的路子。

图 12 沈尹默 临杨凝式《神
仙起居法》

溥儒（1887—1963），满族，爱新觉罗氏，字心畬，号西山逸士、旧皇孙。他是清朝皇室成员，辛亥革命后研读诗史，潜心艺事，尤以绘画驰誉。实际上，其书法的成就决不在绘画之下，格调之清且高，应该是在绘画之上的。他擅楷、行、草书，楷宗欧柳，得欧之方正严整、峻拔跌宕，柳之沉着劲健、端庄大方，尤其是小精书的瘦硬清寒、神气充腴，更与时行的馆阁体迥不相侔，论者推为文徵明以来第一人。其行书学二王、米芾，险绝而不失平稳，迅疾而别饶静穆，有清隽古雅之致，无虚浮骄纵之气。其草书法孙过庭，笔法内劲而外轻，虽清逸可掬，但以过于娴熟而失之流滑。

胡光炜（1888—1962），字小石，号沙公，浙江嘉兴人，生长于南京。他精通文史，长期从事教育工作。早年从李瑞清请益书法，又得沈曾植的指点，所以潜心北碑，受《郑文公》《张黑女》的影响最深，晚年亦学隋碑《董美人墓志》。涩笔而颤挫，则得自李瑞清。他撇开北碑中奇崛、稚拙、简率等粗野的风格不取，专注于精整端严的一路，正体现了学者书法的特点。

郑诵先（1892—1976），名世芬，以字行，四川富顺人。一生致力于书法艺术，早年学二王，进而学二爨，又学《急就章》《月仪帖》，能将二爨的笔意、结体融入章草书中，形成雄浑古拙的风格，于生涩艰凝中流露出灵动的神采。

吴湖帆（1894—1968），字东庄，号倩庵，江苏苏州人。他是吴大澂之孙，家学渊源，工书能画，均为一代宗师。其书法少工篆籀，后以行楷擅场，以赵佶、薛曜的瘦金体为根基，

参以米芾的笔意，铁画银钩，精神饱满，形不瘦而神峻峭，故无抛筋露骨之弊，而有沉着痛快之长。晚年作大草书，宗怀素而去癫狂，飞腾跳踯而不失于粗野。

潘天寿（1897—1971），字大颐，号寿者，浙江宁海人。他也是书画并擅的大师，长期从事美术教育工作，曾任浙江美术学院院长，正式将书法引入中国画系的教学课程之中。所书以上古金石、南北碑版为宗，中年后醉心黄道周、倪元璐，又将画法融入书法，形成既奇绝、险绝又"至大、至刚、至正、至中"的风格。结字因势生姿，或方或菱或三角，用笔以方为体，以侧取势，风骨独标；章法或欹或正，或长或短，大小参差，呼应揖让，造险而又破险，有"一味霸悍"的雄强之美，一如其画品，所以论者评为"书中有画"。

丰子恺（1898—1975），浙江桐乡人。他是李叔同的学生，艺术思想完全受乃师的影响。其书法初学《张黑女》《张猛龙》《爨宝子碑》《爨龙颜碑》《龙门二十品》，后学《月仪帖》，以北碑与章草相参合，又以佛学的空寂思想融而化之，从而形成平淡疏朗的作风，极其真率自然，为传统的碑、帖二学中所未见。

邓散木（1898—1963），字钝铁，号粪翁、一足，上海人。精于篆刻，工四体书。在书法方面，不受碑学、帖学的门户之见影响，无不认真地加以临摹学习，所以论传统修养的广泛，创作面目的多样，在20世纪的书坛无人堪与并论。但由于专注于此，未能于书外求书，更不能以文为书之极，所以作品的格调不高，略有"书匠"之嫌。

林散之（1898—1989），名以霖，笔名散耳，江苏江浦人。早年学书，楷宗唐碑，隶宗汉碑，行学二王、米芾、赵孟頫、董其昌，晚年专攻狂草书，乃自成风格，论者推为当代草圣。喜用长锋软毫，结体修长，起伏不大，用笔平实，转换之间多疾涩的变化，虽所书为狂草体，但缠绕不多，字字独立，而以字与字之间的穿插迎让连接气机，所以不以狂纵的气势胜，而是别具虚朗冲和的散淡之致。

张大千（1899—1983），名爰，以字行，四川内江人。他是饮誉海内外的绘画大师，书法也能自立门户，以行书见长。曾从曾熙、李瑞清学书，取法《石门颂》《石门铭》及黄庭坚，结体左低右高，呈开张的外拓之势，行笔生辣古拙，略作战掣，波折顿挫之间，既凝重雄强，又风流倜傥，风华外溢。墨法变化尤多，浓淡兼施，枯润互映，气韵生动，特多画意。

陆维钊（1899—1980），浙江平湖人。长期从事古典文学和书画艺术的教学，以"蜾扁书"见长。所谓"蜾扁书"，也就是一种扁压书，不限于篆体，举凡隶体、行体无不呈扁压的形态。他四体皆工，大抵以碑为宗，晚年学帖，但已见道恨晚。除结体的扁压外，在章法布局方面也别具一格，其特点是既不取字距紧，常将左行字的右边与右行字的左边紧结在一起，呈现为一种横向取势的结构，令人耳目一新。

祝嘉（1899—1995），字燕秋，海南文昌人。毕生从事书法创作和研究，近代书学著述之富，无人能出其右。因研究深，所以见识高，对南帖北碑俱能取精用宏，但对唐代以后的书学，

则斥为"靡弱凋疏",不足仿效。所以,他的作品开张奇逸,能于茂密雄强中见精神。尤其是他将六朝碑书的粗犷之风引入草书,一波三折,艰行涩进,创出了独具特色的章草风格,对拓展章草书的道路做出了积极的贡献。

沙孟海(1900—1992),名文若,以字行,浙江鄞县(今浙江宁波鄞州区)人。早年从冯君木习古代文学,从吴昌硕习书法篆刻,后长期从事教育、文博工作,曾任中国书法家协会副主席、西泠印社社长、浙江省博物馆名誉馆长。致力于书法理论的研究,长于榜书的创作。在传统上能以北碑为根柢,融会宋、明诸家如苏轼、米芾、张瑞图、黄道周的笔意,形成雄浑恣肆的风格。所作气势大,力度强,结构斜,用笔方,常以侧锋取势,落笔大胆,是其所长,但过于粗鲁,缺少蕴藉,却是其所短。

王蘧常(1900—1989),字瑗仲,浙江嘉兴人。毕生从事文史研究和教育工作,年轻时从沈曾植学书法,专精章草,数十年不辍,巍然大成。其特点是用写碑的笔法来做章草的形体,用笔方正而生辣,结体矫崛而平实,古趣盎然,气格高远。尤其是前人写章草书时的波磔笔画,在他的作品中转化成了含蓄圆静的收笔,而不再向上挑起锋芒。所以,论者评其书意在秦汉三代,不落唐以后人一笔。

朱复戡(1900—1989),浙江鄞县(今浙江宁波鄞州区)人。少年时曾从吴昌硕学书法篆刻,力追秦汉,取法高古。擅长石鼓文、钟鼎文,所书刚健凝重,无浮滑之弊;溢为行草书,心

仪黄道周、倪元璐、王铎奇崛的一路，又以二王敛其气，以金石强其骨，形成朴厚的个人风格。

萧娴（1902—1997），女，字稚秋，号蜕阁，贵州贵阳人。她是康有为的入室弟子，所以完全接受乃师尊碑抑帖的审美观点，所书注重于"重、拙、大"的风范，以博大沉雄的力度和波澜壮阔的气势给人以阳刚壮美的感受，一洗以往女性书法的闺阁之风。

高二适（1903—1977），字适父，号舒凫，江苏泰州人。毕生专治经史，精研诗学，旁及书艺，竟成专业。早年潜心帖学，学钟王、褚薛，进而矢志《急就章》，庶使流美归于古雅。晚年临习《西狭颂》及张旭、杨凝式等，碑、帖、隶、楷、行、草融会贯通，终于形成其独具的行草书风。所谓"亦章亦今亦狂"，将章草的谨严、今草的俊爽、狂草的纵逸，乃至碑学的厚重、帖学的飘逸等等熔于一炉，典雅、书卷气浓郁。

潘伯鹰（1904—1966），安徽怀宁人。他也是20世纪帖学中兴的代表书家，所作行楷取法二王、褚遂良、蔡襄，对临帖力求形神俱肖，不刻意追求个性风格，而自然形成工整秀雅的个性。好用短锋健毫，力拒长锋软毫，认为锋长则墨涨，毫软则不健。所书用笔精到而娴熟，用墨圆润而光华，结字端庄而优美，布局疏朗而规整，一种儒雅的气象，一扫碑学的狂野之习。

白蕉（1907—1969），姓何，名馥，字远香，号复翁，上海金山人。擅行楷书，完全受二王、欧虞一路流美的帖学书风

影响，而不杂一笔碑学，是 20 世纪帖学中兴的代表书家之一。所书点画圆润俊朗，笔势大方自如，娴熟练达的柔媚婉转，内涵筋骨，表现出优雅清隽、恬淡冲和的风度，品格较高，不随时俗。

谢稚柳（1910—1997），江苏常州人。工诗文、书画、鉴赏，是 20 世纪艺苑的一代大师，传统精神的正脉所系。他的书法初非有意，自认为没有用过多少工夫，但成就之高，远出一般的专业书家之上。书风凡三变，早年因学陈洪绶画，所以写得一手飘逸的陈字，以行书体为主，越小越精；中年后穷研旭素草圣，尤得益于《古诗四帖》，演为径寸的狂草书，飞动郁勃，不可方物，尤以长卷为佳，波澜壮阔，如无穷尽；晚年复归行楷书体，点画凝重，结体宽博，气魄深厚，以盈尺大字的对联最有特色。他的作书方法，也不同于一般书家的悬肘、悬腕，而是将肘、腕衬靠在桌面上，虽然衬肘、衬腕，但又不是运指，而依然是全身力到的运肘、运腕，故所书不求外观的翻覆，重在内质的典雅。

启功（1912—2005），满族，爱新觉罗氏，字元白，北京人。亦工诗文、书画、鉴赏，尤长于书法，擅行楷书，出于二王、欧阳询、柳公权、米芾、赵孟頫、董其昌的帖学一路，尤近于清代的馆阁体。所书纯雅平容，既清秀又雍容，结体、用笔的紧峭有欧字遗意。20 世纪帖学的中兴，启功也是当之无愧的代表书家之一。

程十发（1921—2007），名潼，上海松江人，以绘画驰名。

书法以汉隶为根柢，与旭素的狂草书相融会，又益以画法，乃自成天真烂漫的格局。用笔新颖，结字新颖，章法布局新颖，洋溢着风华的灵动之气。尤其是他的用笔，从笔尖、笔肚到笔根，提按转折顿挫，从不同的方向翻覆盘旋，表现粗细、枯湿、浓淡对比鲜明的点子和线条，极富节奏韵律，极尽了毛颖的性能和变化，体现了画学书法的特点。

陈佩秋（1923—2020），女，字健碧，河南南阳人，也以绘画驰名。书法初学倪瓒、褚遂良，小楷书如瑶台婵娟，不胜罗绮。后学旭素草圣，汰其癫狂戾气，益以淡泊逸韵，所书长波郁沸，微势缥缈，牵丝映带之间，徘徊俯仰，容与风流，有吴带当风、曹衣出水之妙。书中有画，尤为专业的书家所不可企及。

江兆申（1925—1996），字茮原，安徽歙县人。他是一位诗文、书画、鉴赏全能的传统典型性人物。其书法四体兼工，笔法以碑学方笔为主，但笔势却绝去狂野怪厉，而是汲取了帖学圆笔的儒雅风华。运笔刚斫，却不故作夸张的态势，所以有平和的气韵蕴藉于点画之间。结体端穆，个别字伸长促短，或偏旁移位，乃破平板而显灵动，自成健迈的格局。

综观上述各家的成就，从中后期以降，20世纪的中国书坛，确乎已经自成气候，尤其是对于"尚艺"的自觉程度，更因毛笔在日常书写活动中的淡出而变得越来越明显。这对于书法艺术的跨世纪发展，无疑是有积极的启迪作用的。

第九章　玺印篆刻

　　玺印篆刻即印章，是依附于书法而又具有相对独立性的一种传统艺术形式。它也是以文字作为表现的对象，而以刀代笔，以石作纸，尤与金石碑版相近，不妨看作是袖珍碑版。在玺印篆刻史上，习惯于将战国、秦汉、魏晋的印章称为玺印，明清以后的印章称为篆刻，这是公认的两个发展的高峰；而唐、宋、元三代的印章，则处于玺印已衰、篆刻未兴的低谷。

第一节　古玺印

一、玺印概述

　　关于玺印的最早起源，可以在汉代的一些典籍中追溯到邈远的神话传说时代。如《春秋运斗枢》中说："黄帝时，黄龙负图，中有玺者。"《春秋合诚图》中说："尧坐舟中，与太尉舜临观，凤凰负图授尧。图以赤玉为匣，长三尺，广八寸，厚三寸，黄金检，白玉绳封以两端，其章曰'天赤帝符玺'五字。"这种附会灵异的传说，当然不足以征信。因为，从殷商的甲骨文字来看，其中并没有玺、印、钵等表示印章的文字记载。

但是，可以明确肯定的是，到了春秋，玺印的使用已经相当普遍。如在《周礼》《左传》《国语》等文献中，多有玺印使用情况的记载，或用于商品、公文的递送，或用于财物、库房封存的凭证。而从实物遗存来看，则以战国的玺印为最早。

玺印的称谓，历代有很大的不同。秦以前统称为"钵"（即后来的"玺"字）；秦统一六国后，规定只有皇帝的图章可称"玺"，而官、私所用一律改称"印"。汉代，侯王和后妃的用印也可称"玺"。至唐延载元年（694），因武则天恶"玺"音同"死"，遂改称"宝"，后世乃以"玺""宝"混用并行。帝王之外的官、私用"印"，至汉代又称"印章""印信"，或直接称"章"；宋代之后，还有称"记""朱记""合同""关防""花押"的。

从广义上分类，一般又可分为官印和私印两类。官印称官方的用印，包括帝王的玺、宝和官员的印、章；私家的用印，则统称为私印。如果从具体的用途来分别，类型就很多了。如表征帝王、官员权力的帝王印、职官印，作为私人信物的姓名印，用于殉葬的殉葬印，采用吉利语入印佩带以辟不祥的吉语印，以图形入印的肖形印，还有物勒工名、物名图记、烙印马匹、封存库房，乃至印子金币、发行会子等等多种用印，不一而足。

古玺印的材料，和后世的篆刻印材有很大的不同，凡物质坚实者，除铁以外多被用作印材，大体上有金、银、铜、玉、琥珀、玛瑙、骨角、瓦石、竹木等等，尤以铜质为多。迄今传

世的战国、秦汉、魏晋的官私印章，绝大多数都是铜质的。

　　玺印的艺术价值，毫无疑义地是在于它的印面篆刻；但同时，对于它的纽式造型我们也不可视而不见。如果说，它的印面篆刻可以比之为袖珍碑版，那么，它的纽式造型不妨比之为缩小的雕塑。纽式的出现，一方面是出于穿系印绶以便于佩带的实用需要，另一方面也是为了审美的艺术需要。因为，一颗印章，造型本来比较单调，乏美可赏，而一经在其上雕镂各种形式的印纽，便明显地提升了它的视觉审美效果。当然，这一认识也是从不自觉到自觉的。所以，战国的纽式，多为细小而简单的鼻纽，虽然在一定程度上打破了印材六面体的单调，但仍嫌简陋粗糙，究其原因，是由于当时的目的主要是为了穿孔佩绶的缘故。秦汉以后，对印纽审美要求的不断提高，促使了印纽样式的不断丰富。由瓦纽而至桥纽、坛纽、台纽，直至出现了更具雕塑艺术效果的多种多样的动物纽。

　　由于古玺印的印材多为坚硬的铜玉，因此，其制作的方法多用铸造法，但也有凿刻法的。铸造法是先刻以模范，然后浇铸而成；凿刻法则使用刀、锤等物凿刻成印章。二者因制作方法上的不同，成印以后的效果亦大不相同。前者先刻成阳范，再制阴范，然后取熔化的金属注入，待冷却后取出略作修饰而成。由于铸造的玺印已包括了凿刻，即先制阳范和阴范，故制成后印面显得较为工整，字迹亦较深。后者则先制印坯若干，在其上直接凿刻。凿刻印的精工程度要视制作的时间长短而定，经较长时间琢磨而成的印章也能达到较为工整的效果，而制作

时间较短的某些印章则有一种雄旷奇悍的效果，如汉魏时军中拜将，临时授印，时间紧迫，刻不容缓，印章需在短时间内一气镌成，这类印章，人们称为"急就章"。铸印和刻印在古时虽然只是两种不同的制印方法，但它们各具不同的艺术特色，为后世从事篆刻者提供着源源不断的灵感。后世的篆刻家们的作品不是追求铸印的工稳风格，就是追求刻印的雄肆风格，当然也有两种风格兼善的。

在这里还须说明的是古人用印的两种不同的方法，即隋唐以前的封泥和唐宋以来使用的印泥。由于上古时代无有纸张，故书写文书使用的是竹简和木牍。古时的用印方法是在写好的竹简和木牍外面加一块空有方槽的木块，用绳把简牍一块儿捆扎起来，然后再把绳结置于方槽内，按上一块湿软的泥块，将印章钤于泥块上，作为代表用印者的身份和包裹物件的凭证。这就是所谓的封玺，这块泥干后也就成了封泥。由于印钤于泥上使阴阳颠倒，故白文印一经钤后在泥上就变成了朱文，且白文印的粗厚感在封泥上也一变而成为朱文的精诣细润，化雄健为浑穆，线条方中寓圆，白文芒角不再，气息含而不露。而唐宋以来，随着纸张的普遍使用，用印方式发生了质的变化，这就是至今人们还在使用的印泥。所以，上古时便多白文印，而隋唐以来，朱文印逐渐成为玺印镌刻的主流。

二、玺印艺术的风格演变

所谓玺印艺术的风格演变，主要是指其印面的篆刻艺术而言，纽式的艺术，因其与书法的关系不大，所以不在本书中加

以讨论。

古玺印的篆刻艺术，大体上可以分为三个高潮时期，也就是战国、秦汉和魏晋，至于隋唐以后的玺印，就如江河日下，无复可观了。

战国的玺印，在古玺印中形式最为丰富多样，艺术水平极高，相比于嗣后的汉印，所体现的是一种无序之美、变化之美。从形制上来看，有巨玺，也有小玺，大小极其悬殊；有方形的，有圆形的，有方中套圆、圆中套方的，有长方形的，有方菱形的，有曲尺形的，有三角形的，有鸡心形的，有月牙形的，有三角形三连的，有方、圆、三角形三连的……真可谓奇姿异态。其印面的构成，有字与字之间不作分格的，有作"田"字分格的，有作"回"字分格的，即使"田"字分格，其中的"十"字或虚或实，或断或连，颇为天真烂漫。

由于战国的文字未曾统一，因此，反映在当时的玺印篆书中，也给人以奇特之感，它既不同于甲骨、钟鼎，也不同于秦的小篆。通过结合印面形制及结构布局的需要所做的合字处理，也就是通过左右或上下的避让、借用、省略等方式，使左右或上下两字合为一字，虽为一字但事实上仍是二字，常见的如"司徒""司马""公孙"等等，更使人有新奇之感。

就艺术处理而言，一些巨印每有跌宕起伏之美。如著名的"日庚都萃车马"印，7厘米见方，中宫虚灵，边角虚实互见，对比强烈，凝铸之中却有一种"旌旗尽飞扬"的飞动之感。一些1厘米见方的小玺，所展现的则是一种清峻奇丽的风采，其

特色是细朱文为多，笔画挺健峭拔，转折处多用折而少用转，结构组织不求方整均衡，而是随意疏密欹斜，边框较粗厚，与篆文相映成趣。这类小玺，多为铸造而成。又一些 2 厘米见方的玺印，有铸有凿，尤以凿成的白文"急就章"为多，其特色是肆意奔放，粗头乱服而不掩天真。另一些圆形的或不规则的玺印，则又能随势结体，皆成文章，笔画组织或圆转，或方折，尤以圆转者更见韵致（图 1）。

秦统一六国后书同文字，玺印的艺术处理也渐趋规范。其特点是形制以方形为多，也有长方形即半通印、圆形等，几乎摒去不规则形，亦罕有巨印，一般多在 2 厘米见方。其篆刻的特点是方中寓圆，白文凿刻，吉语印也偶有铸造的。四字方印多用"田"字格，长方半通印则多有"日"字格，是当时通用的格式（图 2）。

汉代玺印直承秦制，而臻于规范美、齐整美的大成，与战国玺印成为鲜明的对照。不仅篆书文字更加规范、齐整，印面形制也一律倾向于方形，偶有长方半通印，而摒去各种不规则形。仅东汉时一度复兴不规则形，但却未能蔚成风气。在外部形制上，并创造出多面印、套印（即子母印）、带钩印等多种样式。其印面篆刻，除白文印、朱文印外还别开朱白文相间印的处理方法。

代表汉印最高艺术成就的有三种。第一种是铸造的白文方印，以高度的规范、齐整著称，文字或二字，或四字，或六字，每一字占据相同大小的地位，作匀停方整的布局；也有五字印，

任□

大吉内昌

吉内昌

足茗司马

驵

昌

右司马

王□□

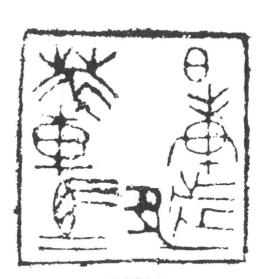

敬　　　　　　　　　　　日庚都萃车马

图1　战国玺印

南宫尚浴

邦侯

图2　秦代玺印

则将印面作六等分，前四字各占一分，末字则占二分，同样是匀停方整的布局。又因各字笔画的繁简不同，在匀停方整之中，又呈现出自然的疏密虚实、粗细强弱的变化。

第二种是凿刻的白文方印，基本上沿承第一种的处理方法，但由于凿刻的率意，而使匀停方整之中透出奇肆不羁、跌宕险峻的特点。如每字所占的位置虽然大体相等，但又略有上下参差；笔画虽然力求横平竖直，但实际的效果往往颇有欹斜；虚实、粗细的处理，更因有意无意的失控而时时流露出烂漫明快的情调。如果说，战国玺印所表现的是无序之美、变化之美，铸造白文汉印所表现的是规范之美、齐整之美，那么，凿刻白文汉印所表现的美，不妨认为是规范中的变化，齐整中的无序。

第三种是肖形印，也就是以各种人物、动物的图像入印的，类似于袖珍石刻画像，寓气势于古拙，极其生动活泼。肖形印中，还有一类图形与文字相结合的表现形式，也颇有别致。从

艺术形式上来看，肖形印的处理似乎并无规范美、齐整美可言，因而与文字印的风格稍有不同。但从雄深雅健的角度，它的风格不仅与文字印是相统一的，而且是与汉碑、汉画、汉赋相统一的。肖形印在战国时已有出现，至汉而达于全盛，入魏晋后渐次衰没（图3）。

在这里，特别需要强调汉印的篆书艺术，因其高度的规范美、齐整美而被明清的篆刻家奉为典范，专门汇成《汉印分韵》《缪篆分韵》等篆体字书，用作篆刻的结字依据。那么，汉印的篆书艺术究竟美在哪里呢？

我们知道，汉篆来源于秦篆，但又不同于秦篆。秦篆即小篆，其字形的特点是取势狭长，结体以圆转的形态连接，如"因"字的四角，就不是写成方折的，而是形方而角圆。这些特点，对于以四字方印为主要形式的印面，是不尽合适的。由于秦的时代较短暂，所以，秦印对于篆书与印面的契合问题尚未能予以完满的解决。当然，如果不是出于规范、齐整的要求，这样的秦印篆书倒亦不失其自然之美；但出于规范、齐整的审美要求，汉印显然是不能满足于秦篆的体态和笔势的。正是在这样的前提下，汉印篆书汲取了分书，即无波磔隶书的特点，将字的形体稍加压扁，使之成为正方或接近于正方，笔势由圆转结体变为横平竖直的方折转接，更把许多斜出的笔道改为横、直的笔道。这样，便形成了与印面丝丝入扣而又方整谨严的汉篆。进而将方整谨严的汉篆加以美化，又成为汉缪篆和汉鸟虫书，实际上均可以看作是汉篆的美术字体。所谓"缪篆"，是汉代

淮阳王玺

郝胜之印

太医丞印

广汉大将军章

凌江将军章

王子孺印

李翕印信

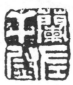

兰左千尉

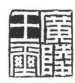

广陵王玺

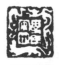

乘马安世

（肖形印）

（肖形印）

（肖形印）

侯志

薄戎奴

武意

图3　汉代玺印

时专用于摹印的一种篆字体，其特点是将字的笔画，尤其是横画加以屈曲回绕，如一横不是作单纯的一横，而是作波动屈曲的横"S"形等等。这种字体，只限于私印，官印上是不用的。过去也有人将汉印上的篆字统称为"缪篆"，可能欠妥。所谓"鸟虫书"，早在春秋战国时便已出现，如越王勾践剑上的篆书便是典型的鸟虫书，其特点是将每一个字的某些笔画化作鱼形或鸟头状。但汉鸟虫书不同于春秋战国的鸟虫书，它是对于汉缪篆的进一步美术字化，因此而兼备笔画屈曲和鱼鸟状的两个特征。在汉印中，此种字体也仅限于私印。

魏晋南北朝的玺印，基本上是承汉印的余绪而来，尤其是四字方形的白文铸造印，比之汉印的方整严谨仅稍有松懈而已，虽创意不大，却能赖以不堕。至凿刻的"急就章"，就过于草率了，是不能与汉印中"急就章"的虽率意而不失规范、齐整相提并论的。值得注意的是魏晋的一些六面印中，其篆书的特点是多将竖笔引长下垂，有似悬针，故俗名悬针篆，与魏正始石经中的篆书相类。则虽有创意，但艺术性是并不高的。

隋唐以后，玺印的发展已走过了它的高峰期，不再有引人注目的成就。其中比较有特色的是官印中的"九叠篆"，因其时官印不断加大，而小篆的笔画难以布满印面，所以将之屈叠变繁，填满印面。论它的艺术性，同样是不值得称道的。

第二节 篆刻流派

一、篆刻概述

古玺印转化为独立的篆刻艺术，转化为印学，是经过了由宋到明几代人的努力方得以成功的，宋代的米芾，元代的赵孟頫、吾丘衍和王冕等都曾为此做出过杰出的贡献。米芾和赵孟頫都是通识古器物和古文字的专家，具有渊博的学识和深厚的书画功力，他们同样也都深爱着印章艺术，分别留下了自篆自刻印章或自篆印章请工匠代为镌刻的记录，并喜欢在自己的书画作品上钤盖各式艺术印章，为后世文人画诗、书、画、印相互借鉴、合而为一奠定了基础。画家王冕找到了一种可以作为印材的花乳石，篆书后请人刻成印章。吾丘衍更是古代为数不多的文人篆刻家，在印学方面是与赵孟頫并驾齐驱的。他力矫唐宋六文八体失真之弊，以玉箸篆入印，并撰写了不少关于印章篆刻和古文字学的著述，如《学古编》二卷、《印式》二卷、《周秦刻石释音》等，为明清文人篆刻流派的兴起起到了至关重要的奠基作用。终于，到了明代的文彭、何震，正式揭开了篆刻流派的序幕，篆刻艺术从此成为传统艺术中的一种正式创作形式，并在此基础上，引发了人们对于古玺印艺术的再认识。

作为艺术创作的篆刻，与书画创作的关系十分密切。一方面对书画艺术的体悟，有助于篆刻家篆刻创意的提升；另一方面，富于创意的篆刻作品，反过来也有助于丰富书画创作的审

美意境。从形式上来看，书法作品都是用水墨写成的，绘画作品中也有不少是用水墨画成的，因此，在书画作品上钤盖一方或几方红色的印章，白纸、黑字（画）与红印相映生辉，可以极大地丰富作品的视觉美感；同时，在布局方面，钤印位置的适当选择，也可对一幅书画作品的章法起到"四两拨千斤"的作用。此外，根据书画创作的不同审美要求，钤盖不同文字内容的"闲章"，更有助于点出作品的意境内涵。当然，书画作品上所钤盖的印章，其篆刻的艺术风格必须是与书画的艺术风格相统一的，如工整的书画创作应该钤盖工整的印章，粗放的书画创作应该钤盖粗放的印章，否则就会不相协调。

但是，篆刻艺术并不因此而只是一种从属于书画艺术的形式，它也自具可以不依附于书画作品而独立存在的创作和欣赏价值。这一价值，主要通过印面的篆刻艺术而体现出来，同时，我们也不能忽略它的边款艺术、薄意艺术和印纽艺术。

篆刻的印材少用金玉而多用花乳石，这是它不同于玺印的一个重要之点。金玉坚硬，难于镌刻，所以宋元的文人虽有意于篆刻，却力不从心，难以推广；花乳石松脆，容易受刀，所以元人发现花乳石后，便用其镌刻，进入明清，文人治印蔚为风气，至今日犹不衰。

花乳石的学名为叶蜡石，其优劣取决于透明的程度。一般说来，越是透明的石质越是匀洁、细腻，也就越是容易受刀。历来认为是上品的印材有三种，分别为青田石、昌化石、寿山石。青田石因产于浙江青田而得名，色泽丰富，以青色居多，

石质细腻，纹理通透，其中封门青、白果冻、兰花冻、酱油青等较为名贵。昌化石因产于浙江昌化而得名，有旱坑和水坑之分，以水坑所出者为佳，色泽有红、黄、褐多种，而以灰白色为多，肌理晶莹，有羊脂冻、藕粉冻诸名目；又有鲜红斑块像鸡血所凝结的，则称为鸡血石，红块大、呈色流动、底子凝冻的鸡血石尤称印材中的极品。寿山石因产于福建的寿山而得名，有田坑、水坑、山坑之分，以田坑为上，水坑次之，山坑又次之，田坑中的极品为田黄和田白，因呈色的不同而命名，也有黄白色相间的，则称金银田，其质地莹腻，肌理中有如橘瓤丝和胡萝卜丝；水坑中较为名贵者有白芙蓉、荔枝冻、鱼脑冻、牛角冻、瓜瓤红等；山坑中的高山冻、豆青绿、半蛋黄等也不失为佳品。这传统的三大印材，自明清以来历经数百年的开采，数量已经越来越少，极品尤其难得。因此，20世纪后半叶，内蒙古的巴林石作为一种新的印材被发现并大量开采，以其晶莹剔透、色彩绚丽的特点，受到印人们的广泛青睐。

与古玺印一样，篆刻艺术也讲究印纽的雕镂，纽式以桥纽和动物纽为多。但不同的是，前者的纽式以实用性为主，艺术性为次；而后者的纽式基本上不再有实用的价值，而纯粹是出于造型的审美需要。因此，作为微缩的雕塑，其艺术的品位也得以进一步提高。同时，正因为篆刻作品不再使用佩带的方式，因而纽式随之失去了其穿系的实用功能，所以，也有完全不用纽式而取其单纯简洁之美的。此外，值得注意的是薄意的表现，即在印石周身的一面、二面、三面、四面甚至五面上雕刻人物、

山水或花鸟的图像，使之更具审美的价值。印纽用圆雕法，薄意则用浮雕法，论其艺术的风格，是与其时笔筒、臂搁、石砚等文房用具的雕刻作风相一致的。

印面的内容，一般有姓名印、字号印、里籍印、斋室印、闲章、肖形印、画像印等等，它们不仅用作持印者的凭信，更可以表征持印者的品操和志趣，如金农的闲章"布衣雄世"、陈鸿寿的闲章"问梅消息"、齐白石的闲章"一息尚存书要读"等等。印文的艺术处理，讲求刀法、篆法和章法，通称"篆刻三法"，如果没有高超的篆刻处理技法，则再好的印文内容也不可能成为优秀的篆刻作品，而至多只能算是精警的文学作品。

刀法是篆刻的基础，正如书画创作中的笔法一样。古人对刀法的讲究可谓煞费苦心，清代陈克恕在《篆刻针度》中曾概括出十几种刀法，有"单入刀、双入刀、复刀、反刀、锉刀、轻刀、伏刀、埋刀、切刀、舞刀、涩刀、冲刀、迟刀"等等，但事实上不外乎三大类型，即冲刀、切刀和冲切结合。冲刀，顾名思义是一力执刀冲行的方法，具体的法则是以拇指、食指、中指三指执定刀杆，取刀杆之斜曲卧势，与印面约成 30° 角；以无名指抵住印章边缘，以控制进刀力量的深度和速度，以免失刀；以刀角自右向左入石，然后用力均匀肯定、动作稳健果断并依靠腕部力量不停顿地大胆直冲推进。以冲刀所治的印章，线条劲挺流畅，清许容在《说篆》中认为"以中锋抢上，无旋刀，宜刻细白文"，近人邓散木则谓"文不浑雄，使之一体，谓之'冲刀'"。冲刀法源自古玺印的凿刻法，至明清之际，有了很

大的发展，并日臻完善，是历来印家使用最多、流传最广泛的一种刀法，皖派巨匠邓石如是使用冲刀法的代表人物，其他篆刻大家如吴让之、赵之谦、黄士陵、齐白石及陈巨来也都是善使冲刀法的高手。切刀，顾名思义就是如刀切食品一般以刀刀切开的方法来完成一根线条，最终形成断而再起、笔断意连、刚健雄浑、苍劲老辣而不同于冲刀线条的艺术效果。切刀法的具体运用是运刀方法或由外而内，或从右至左；执刀时，以拇指、食指和中指全力握定刀杆，无名指和小指辅抵于后，类似书法中"撅压勾格抵"的五字执笔法；入刀时刀杆略侧与印面成 65° 角，先以刀刃右角入石，然后徐徐切入，等刀刃完全入石后，方算完成一次切刀动作，若印文线条较长，可重复多次接续完成。切刀法最初起于古人治玉印时使用的切玉法，历来受人瞩目，明朱简在完善切玉法的基础上，成功地创立了切刀一法，从者翕然。至清代，以丁敬为首的西泠八家更在继续前人的基础上把切刀法推向了高峰，故浙派治印即以切刀闻名。冲刀与切刀相结合的刀法则兼取二者之长，具体的做法是以冲为主，且推且削，使线条呈现出既遒劲雄健，又不乏浑穆华滋的意趣。擅长此法的印人有西泠八家中的钱松、印坛巨擘吴昌硕及其门人弟子。

除冲刀、切刀、冲切结合的三种刀法之外，历来又有单刀和双刀之说。所谓单刀，是指无论冲、切还是冲切结合，刀锋在石上运行一次便完成一段线条的表现，而不需要复刀修补，其长处是痛快淋漓，刀味石趣浓郁，但准确性较难把握。这种

刀法，只能施之于白文印的镌刻，而不可能用之于朱文线条的表现。如齐白石的白文印，几乎都是单刀直冲完成的。所谓双刀，是指用往复两刀来表现一根线条，朱文印都是用双刀法完成的。白文印则除单刀法外，也可用双刀法去完成，即先依线条内侧的边沿或冲或切，刻出一条单刀白文线条，然后将印石作 180° 的转位，再依线条另一侧的边沿刻镌，这样，两根单刀白文线条就组合成一根双刀刻成的白文线条。双刀的白文线条两端，通常不能取得预期的并合效果，而留下一节"燕尾"，较粗的白文线条，甚至中间也常有留余部分，这就需要另外再加以修复。较之单刀法的直截痛快，一边光，一边毛，双刀的白文线条更显得丰满凝重、含蓄深沉。

篆法是印学的又一主要基础。篆刻是镌刻篆体书的一门学问，这就要求篆刻家以刀代笔来镌刻文字，镌印的最终要求就不但是表现出铁笔的刀味石趣，而且更要表现出毛笔的书写感。因此，如果印人不懂篆字，不懂书法，篆刻也就无从谈起，而只能成为一般的刻字匠了。我们看秦汉的印章，往往能感到有些极为繁密的文字经过印工的匠心处理绝无迫塞之感，而同样的问题在后人那里就令之感到异常棘手。这就是因为篆书的实用功能在后世丧失殆尽，使人对其日感陌生，而古人熟谙六书，对之所做的处理自然能够驾轻就熟。所以，何震曾有一句名言："六书不能精义入神，而能驱刀如笔，吾不信也。"所强调的就是这个意思。因此，对篆刻者来说，精通六书是一个最起码的前提。没有坚实的文字基础，是不能具备学习印学的条件的。

古来的篆刻大家，不仅在篆刻上是高手，在书法上也是高手，在金石学上更是专家。如果篆刻家能在熟练结篆的基础上有所出新，有所创造，往往能在开创一种风气的同时成为一代名师大匠，如清代的邓石如"以书入印"，开创了印学史上的"邓派"；赵之谦将古钱币、镜铭、砖瓦的铭文融入篆刻，也促使他在篆刻艺术领域开创了一个新的时代；吴昌硕则是借鉴石鼓、封泥等古文字，晚年治印，更是且书且刻，达到游刃有余、目无全牛的境界，在篆刻上又打开了另一方新的艺术天地。

篆刻艺术的另一重要法则是章法布局。印家有"疏可走马，密不容针""计白当朱，计朱当白"之谓，说的便是章法问题。章法是一个较为宽泛的美学问题，不独存在于篆刻艺术中，也存在于书画艺术中，我们也能在书画评论中听到"疏可走马，密不透风""计白当黑，计黑当白"等类似的术语，然而在篆刻这一块方寸天地之中，章法就显得尤为重要而且关键。落实到具体的作品中，就是要求印人能在印面上将文字线条有机地、艺术地加以排列组合，使之成为一个既对比鲜明，又和谐统一的完美整体，因此就要求治印者在印面线条的组合上有时紧密一些，有时疏松一些，有的地方要粗一点，有的地方要细一点。总之，要在整个印面中形成平衡、协调的对比，在刻线条的时候要考虑对空间的分割，线条刻成以后印面空白的大小、比例和位置，使印面的朱白成为一种疏密、聚散、粗细、轻重自然天成的形式构成。例如邓石如的名作"江流有声，断岸千尺"就是章法处理完美的

典范，两百年来一直被人们认为是印作中的千古绝唱而脍炙人口。而清人吴先声在《敦好堂印论》中所说的："章法者，言其成章也，一印之内，少或一二字，多至十数字，体态既殊，形神各别，要必浑然天成，有遇圆成璧，遇方成珪之妙，无危兀而不安，无龃龉而不合，斯为萦拂有情，但不可过于穿凿，致伤于巧。"以及袁三俊在《篆刻十三略》中所论："章法须次第相寻，脉络相贯，如营室造庐者，堂户庭除，自有位置，大约于俯仰向背间，望之一气贯注，便觉顾盼生姿，宛转流通也。"均是篆刻章法的规律所在，值得作为后世创作、欣赏的参考。

历来评论篆刻的艺术风格，不外是针对刀法、篆法、章法的不同处理方式而言，而根据不同的立场或角度，又可以有多种不同的分类。着眼于篆法和章法，大体上可以分为正、奇两种类型。正的风格类型，一般以元朱汉白为宗，在篆法上恪守六书，在章法上追求整齐均匀、对称均衡，其特点是在循规蹈矩中求变化，但弄得不好，容易失之于僵板；奇的风格类型，一般以战国玺印为宗，在篆法上多用古文奇字，在章法上追求欹斜偏侧，疏密对比，其特点是在变化不定中见规矩，而弄得不好，也容易失之于怪异。着眼于刀法和章法，大体上可以分为工细婉丽、粗放雄强两种类型，工细婉丽的风格类型，一如词中的婉约派，画中的工笔画，书中的帖学体，以秀美优雅见长，但弄得不好，容易流于靡弱；粗放雄强的风格类型，如词中的豪放派，画中的写意画，书中的碑学体，以壮美倔强见长，

而弄得不好，也容易流于粗暴。此外，还可以分为沉着含蓄和飞扬暴露两种类型。沉着含蓄的风格以凝练见长，不露锋芒，飞扬暴露的风格以纵肆见长，妄生圭角，如此等等，不一而足。而从总体上来说，则以正的、工细婉丽的、沉着含蓄的类型为篆刻艺术的主流风格，而以奇的、粗放雄强的、飞扬暴露的类型为篆刻艺术的旁流风格。

除印面的篆刻艺术之外，款识又称边款、侧款或边跋，也是篆刻艺术中的一个重要组成部分。一般来说，一件篆刻作品，它的印纽、薄意可以是篆刻印人所完成，也可以另由专门的雕纽和薄意艺匠来完成；而它的款识，则必须是由篆刻印面的印人所完成，而不能另由其他的什么艺匠完成。款识的由来最早是受古器物铭文的影响，但给予其更直接启迪的则应是明清时与之密切相连的书画艺术。篆刻之有款识，一如书画之有题款，其意义不仅表现出这件作品的作者是谁，更可以引申出其他更为丰富的内涵。款识一般镌刻在印章的周侧或顶端，有刻一面的，有贯通两面、三面、四面甚至布满除印面之外的五面的。古人称阴文凹入的文字为款，阳文凸出的文字为识。而篆刻的边款以阴文为多，阳文罕见，所以习惯上又以称"款"更为通行。边款滥觞于隋唐时的官印，当然，这些款识是否真是当时人所刻至今还存在较大的争议，但可以明确的是，其目的仅是作为镌刻年代、印文释义或印章编号的需要，艺术的价值是不大的。明清文人篆刻流派兴起以后，印章日益摆脱其单纯的实用凭信功能而进入到纯艺术的领域，不仅与书画艺

术相辅相映，更成为一门独立的艺术，于是，边款的艺术潜能也就不断地被开发了出来，走向广阔的天地，取得了丰富多彩的表现。

边款的文字内容有长有短，短的一二字、三四字，仅署作者的姓名、镌刻的年月，称为冷款或穷款；长则十几字、数百字，则称为长款或长跋，其内容除姓名、年月外，还涉及作印的心得、手法，与印章并无直接关系的格言、成语、诗词、文章等等，有的文采斐然，正如"诗画一律"那样，不妨看作是"诗印一律"。如邓石如的名作"江流有声，断岸千尺"一印的边款文云："一顽石耳。癸卯菊日客京口，寓楼无事，秋意淑怀，乃命童子置火具，安斯石于烘炉。顷之，石出幻如赤壁图，恍若见苏髯先生泛于苍茫烟水间。噫！化工之巧如斯夫。兰泉居士吾友也，节《赤壁赋》八字篆于石赠之。邓琰又记。图之石壁如此云。"不啻是一篇情景交融的小品文。除文字外，也有画像款，则是受汉魏石刻造像的影响。

边款的字体不限于篆书，而是篆、隶、楷、行、草无施不可，比之印面显然具有更大的自由度。其镌刻的技法以切刀为主，也有用冲刀的；阴文多用单刀，也有用双刀的；阳文则用双刀法。由于边款的文字是正刻的，而不是如同印面文字那样反刻而成，必须钤盖出来才能加以玩味欣赏，所以，即使不经传拓，也能直接给人以审美的感受，一如掌上的碑版或刻帖。有些边款文字，每与纽式或薄意相结合，"借景"生趣，图文并茂，艺术性更为丰富。

二、篆刻艺术的风格演变

明清以来篆刻流派的艺术风格演变，是以一些代表性印人的创造性贡献为标志的。在这里，我们首先需要提到的是作为这一艺术形式之开山鼻祖的文彭和何震。

文彭（1497—1573），字寿承，号三桥，长洲（今属江苏苏州）人，文徵明长子。工书法，初学钟、王，后法怀素，晚年力宗孙过庭，而以篆隶最见精绝。文彭原来多刻象牙章，也曾自篆后请金陵名手李文甫奏刀，后来得到一种叫灯光冻石的印材，以后便一直以此作为材料，自篆自镌。文彭的篆刻取法秦汉，以小篆入印，并多用双刀法刻行楷边款，笔势飞动，俊美秀逸，类似刻帖。文氏所刻朱文印如"文彭之印""七十二峰深处"等尤见圆润隽朗，风韵翩翩。他曾说"刻朱文须流丽，刻白文须沉凝"，正可与创作相为印证，亦为后人奉为金科玉律。文彭的篆刻在当时影响很大，一时效法者甚众，因此而形成了篆刻史上的一个重要流派——吴门派，此派的代表作家有归昌世、李流芳、陈万言、顾苓等。

与文彭并称的何震（约 1530—1604），字主臣，又字长卿，号雪渔，徽州婺源（今属江西省）人。他也是一位精通六书的专家，认为"六书不精义入神，而能驱刀如笔，吾不信也"，并提倡在加强书法功力的基础上提高篆刻的艺术水准。这一观点，无疑对后世的印人具有重要的启迪意义，李流芳赞其"主臣印无一诳笔"，"何雪渔为近代名手，于海内推为第一"，可见评价之高，推重之甚。何震的篆刻，初法文彭而不为所囿，

后直接取法秦汉，尤学汉代铸印之长，章法平正，刀法简洁，评论者评为"各体无所不备，而各有所本，能复标韵出刀笔之外，称卓然矣"。值得一提的是何震创造出了一种独特的篆刻刀法——切刀法，以这种刀法治印，印面刀痕显露，显得痛快生辣，苍利遒劲，所以，有人以"猛利"来概括何震的篆刻风格，是极为精当的。这种"猛利"的作风，比之于文彭的秀美，正如一武一文，交相辉映。同时，他对于边款的刻制不用双刀法，而用单刀法，不用行草体，而用隶楷体，所给人的审美感受类似于碑版，亦与文彭形成鲜明的对比。在当时也有极高的声望，时人评为："白文如晴霞散绮，玉树临风；朱文如荷花映水，文鸳戏波。其摹汉印急就章，如神鳌鼓波，雁阵惊寒。至于粗白、切玉、满白、烂铜、盘虬屈曲之文，各臻其妙，秦汉后一人而已。"其影响更在文彭之上。也正是因这种风格的巨大影响，开创出篆刻史上的另一重要流派——皖派，亦称"徽派"，或"新安派"。关于徽派的创始人，学术界存在多种说法，但何震是这一流派的重要奠基人之一，却是不容置疑的。其追随者，有吴迥、程原等。

在文、何的倡导下，篆刻成为文人雅士的时尚，一时"人人斯籀，字字秦汉，猗欤盛哉"，争奇斗艳，支派繁衍，名流竞起。如汪关白文直溯秦汉，冲刀法圆润劲利，章法平稳，能于工稳秀整中求疏宕剥落之趣，含蓄静修之致；朱文步武宋元，用刀劲健，布局巧妙，恬静明快中见富丽堂皇之风，后人称为娄东派，后世如林皋、巴慰祖、陈巨来等均受其影响。朱简取法周秦两

汉，切刀法丰满沉着，线条腾挪跌宕，起伏有致，章法奇中寓正，险中见平，作风古淡生拙，苍劲遒丽，豪气焕发，不拘形似而独求神韵。他还创造出一种碎刀法，即多次连续用刀刻成线条，对后来的浙派起到了先导的作用。此外还有宋珏、胡正言、苏宣等，无不由文、何而上追秦汉，各擅胜场。

程邃（1607—1692）是明末清初于何震之后继起的皖派重要印人，也有人认为他是皖派的创始人。他字穆倩、朽民，号垢区、垢道人、江东布衣等，歙县（今属安徽）人。晚年寓居扬州，从黄道周、杨廷麟等游，性高洁，尚气节，曾受阮大铖、马士英党狱之陷，遁身匿迹方得以脱。工书法，尤精绘画，其篆刻直取秦汉遗法，运冲刀如笔，艰行涩进，亦称"涩刀"法。朱文喜用大篆，错落离奇，白文力探汉印，顿挫沈雄。其印风于当时影响极大，一时学者翕然，为徽州地区的印人奉为盟主。需要指出的是，程邃的印风和他的画风是全然一致的，他的篆刻和他的书画都具有浑朴厚实、苍茫雄健的艺术效果，其印章钤于其绘画之上，加上其书法，三者相得益彰，浑然一体，构成一个不可分割的统一体。绘画、书法与印章之间的关系，于此可以见其一斑。

清代中期以后，因金石学的大盛，一方面促使了碑学书法的入缵大统，另一方面也导致了篆刻艺术的全面繁荣。继何震、程邃之后，皖派的另一巨擘是邓石如（图4），他自少年起即好篆刻，尤工书法，篆书以二李为宗，参以汉碑篆额及《三坟记》的体势笔意，纵横阖辟之妙则得诸史籀，乃益以隶意，杀

江流有声断岸千尺　　　　　意与古会

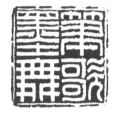

淫读古文甘闻异言　　　　　笔歌墨舞

图 4　邓石如篆刻

锋取之劲折，故沉雄朴厚，自成面目，一洗从来玉箸篆的刻板拘谨之风。邓氏以其非凡的书法造诣入印，篆刻之神妙，足可雄冠一代，后世论者以为邓印实为"印从书出"之典范。邓之"以书入印"，乃以其变化多端的篆书的各种姿态融入印中，少则数字，多则数十字，缩于方寸之间，勾搭巧妙，随机而施，虚实交映，纯由自然，浑然天成，毫无安排造作之感。其代表作"江流有声，断岸千尺"，无论在章法、篆法、刀法，抑或是意境方面都被后人认为是无上的楷模，千古的绝唱，其他如"笔歌墨舞""意与古会"等皆可视作邓氏印章中的代表作品。邓石如对印学的贡献并不仅仅限于其本人的篆刻艺术，还在于

他于其自身的艺术臻于完美之同时，推动了印学史上的又一次变革，以其面目独特的篆刻风格巍然独立于印坛，开创了篆刻学中的"邓派"，于何震、程邃的皖派中独树一帜，自立门户。由于邓氏的杰出成就，也由于他同时又是皖派印学独领风骚的一代巨子，故也有人直欲立其为皖派的开派人物。邓石如在篆刻学上的影响之巨，并不下于被誉为文人篆刻之祖的文彭、何震二人，后世大家如吴让之、徐三庚、赵之谦、吴昌硕、黄牧甫等，皆曾于邓氏门下讨得生活而成一名家。

邓石如以后，邓派的另一重要印人是吴让之（1799—1870），原名廷飏，更名熙载，以字行，江苏仪征人。他是包世臣的弟子，工书法，能绘画，篆刻则可称是邓石如的嫡传，守师法而弗失，更能参以己意，独创一格，为晚清的杰出印人。吴昌硕称赞他说："让翁平生固服膺完白，而于秦汉印玺探讨极深，故刀法圆转，无纤曼之习，气象骏迈，质而不滞。余尝语人，学完白不若取径于让翁。"吴让之小学功力极深，精于金石考证，书法篆、隶、行、草无所不能，篆书体态修长，尤见秀美。其治印初师汉人，悉心模仿，后转学邓石如，一力奉承。所作线条流畅，刚柔兼济，粗细相间，婀娜多姿，刀痕笔迹，历历在目，"无纤曼之习"，更能"质而不滞"。布局也很有特色，往往能应情处理，随机应变。边款多镌以行草，飘逸遒劲（图5）。

此外，还有徐三庚的印风，早期学浙派，后来由吴让之而受邓石如的影响，善于安排婀娜多姿的章法，有"吴带当风，姗姗尽致"之妙（图6）。

足吾所好玩而老焉

岑仲陶父秘笈之印

盖平姚十一

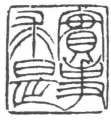

实事求是

图 5 吴让之篆刻

吴宝森印

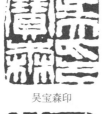

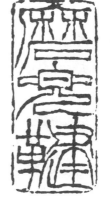

成达章印

磨兜鞬

图 6 徐三庚篆刻

清代中期能与皖派、邓派分庭抗礼的另一重要篆刻流派是浙派。有趣的是，和皖派、邓派程邃、邓石如独领风骚形成鲜明对比的是，浙派是以"西泠八家"群星璀璨、各显其能的局面出现的，而其中尤以丁敬、钱松的影响更大，成就也更高。浙派的这八位篆刻家又可以分为前四家和后四家，前四家依次包括丁敬（1695—1765）、蒋仁（1743—1795）、黄易（1744—1802）、奚冈（1746—1803），后四家依次包括陈豫钟（1762—1806）、陈鸿寿（1768—1822）、赵之琛（1781—1852）、钱松（1818—1860）。在清代中期之前印坛的三大流派中，如果说，皖派以朴茂沉雄取胜，邓派以刚健婀娜取胜，那么，浙派便是以质朴方整见长。他们的刀法多用切刀碎刻，踏踏实实地刻一刀是一刀，而很少用欲进又退的涩刀法和流丽生动的冲刀法；他们的篆法、章法，也是横平竖直的方正形态，寓经意于不经意之中，而很少用故作高古或流丽的斑剥、圆转形态，因此显得朴实平和，风华不露，须再三摩挲才能得其品味，而不是像皖派、邓派那样，一眼便能获得生动的视觉感受。当然，反映在不同印人的作品中，又各有不同的风格表现。

丁敬，字敬身，号砚林，又号钝丁，别号龙泓山人、砚林外史、孤云石叟等，浙江钱塘（今属杭州）人。自少即爱好金石碑版，精鉴别，富收藏，工诗文，擅书画。仕途不成，乃隐市卖酒，与金农、汪启淑等往来甚密。篆刻取秦汉玺印，并吸收何震、朱简之长，又能孕育变化，取朱简切刀之法，钝拙碎刻而见笔意；线条则方中寓圆，苍劲质朴，力挽时俗矫揉娇巧

之弊；印文参以楷、隶点画；布局于平正中时有变化，往往出人意料；印风严整质朴，大气磅礴，于文彭、何震之外别树一帜，异军突起，卓然成家，是清代中期堪与邓石如比肩的一代印学巨子。丁敬首开风气，浙人翕然从之，浙派之名，由是而出。需要指出的是，丁敬虽然对浙派的产生具有启蒙和奠基的作用，但由于他自身的艺术始终是处于一种探索的状态，故浙派真正走上成熟的道路并非丁敬一人所完成，而是由西泠前四家中另外几位共同努力方得以成功的（图7）。

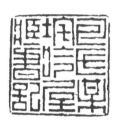

包氏梅宅吟屋藏书记

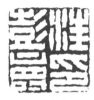

汪彭寿印

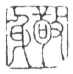

敬身

两湖三竺
万壑千岩

丁敬身印

砚林亦石

玉几翁

图7 丁敬篆刻及边款

蒋仁，原名泰，字阶平，号山堂，别号吉罗居士，因得一古铜印"蒋仁"而更名，浙江仁和（今属杭州）人。蒋仁性情孤介，工诗善画，书法米南宫，上溯二王，参学孙过庭、颜鲁公、杨凝式等。篆刻师法丁敬，并参以己意，别出新格，于流丽中见朴茂，又以颜真卿行楷作边款，别具一格。蒋仁的印风基本上已尽去文彭、何震的影响而趋于方整质朴，至此，浙派篆刻的面目得以基本确立（图8）。

黄易，字大易、大业，号小松，又号秋庵，浙江仁和（今属杭州）人。他以孝名世，官山东济宁府同知，勤于职事，广搜碑刻。工诗善画，其篆刻亦取法丁敬，但能于丁敬以外广搜博讨，旁及秦、汉、宋、元，更兼于金石碑版研究极深，考据功夫精湛，故能在完善丁敬、蒋仁印风的前提下独出己意，于丁敬更有出蓝之誉，世人将其与丁敬并称丁黄，对浙派风格之趋于成熟贡献卓著。黄易认为治印要"小心落墨，大胆奏刀"，其治印布局平稳，善于变化；作风醇厚渊雅，寓巧于拙；印面突出隶楷笔意，并参以晋人书风作边款，自成一格（图9）。

奚冈，原名钢，字纯章，号铁生，别号蒙泉外史、冬花庵主等，浙江钱塘（今属杭州）人。奚冈性孤介，不应科举，终生不仕，擅书画，四体均善，画为浙中名笔。篆刻法丁敬，上溯秦汉，布局善于变化，印文方中寓圆，整个风格可以方整秀逸、清丽质朴来概括，与黄易印风较为接近（图10）。

值得一提的是，黄易、奚冈包括西泠后四家中的赵之琛、钱松等人俱是诗、书、画、印四者俱胜，并能将其相互融会贯

物外日月本不忘

三摩

图 8　蒋仁篆刻

乔木世臣

心迹双清

图 9　黄易篆刻

蒙泉外史

奚冈言事

图 10　奚冈篆刻

通，以金石入画，力矫当时画坛柔靡软媚之风，开后世金石画派的不二法门，近人黄宾虹赞为"道咸中兴"，极力褒扬。又前已述及的程邃、邓石如之书、画、印或书、印相融合之创举，更可见印学与书法、绘画之间的密切关系。这是清代篆刻艺术有别于明代的一个重要特征，正表明了它对于明人传统的进一步发展。

陈豫钟、陈鸿寿、赵之琛和钱松合称西泠后四家，其中陈豫钟与陈鸿寿又合称"二陈"，并与前四家合称为"浙派六家"。陈豫钟字浚仪，号秋堂，出生于金石世家，喜制商、周款识，精于考证，意与古会。陈氏篆刻早年宗法文、何，后师丁敬，兼及秦汉，印风工整秀丽，边款尤见清丽（图 11）。陈鸿寿，字子恭，号曼生，别号种榆仙史，工书擅画，曾官溧阳，与杨彭年合作所制"曼生壶"茶具风行一时。陈氏印风上追秦汉，下继丁、黄，刀法劲挺爽利，印文点画生动而富动感，神态毕现，浙派面目，为之一新。赵之琛，字次闲，号献父、宝月山人，书画俱佳，尤称写生高手。其印风受二陈影响较大，兼取各家之长，所作章法妥帖，分朱布白工整挺拔，刀法爽朗劲健，单刀功力奇绝，边款多用楷书，秀劲涩辣。惜乎一力追求精妙秀美，已失浙派初兴时的恢宏气象（图 12）。

西泠后四家中最具大家气度者当推钱松，与其同时的赵之琛在见到他的印作后惊叹道："此丁、黄后一人，前明文、何诸家不及也！"足见推崇备至。浙派发展到后期，已渐失其初兴时的恢宏气象，如陈鸿寿、赵之琛辈俱有精巧有余、浑朴不

几生修得到梅花

求事斋

图 11　陈豫钟篆刻

补罗迦室

慈竹斋书画章

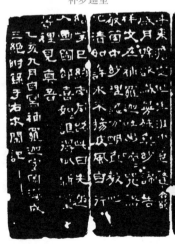
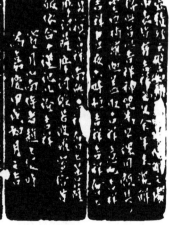

图 12　赵之琛篆刻及边款

集虚斋藏真记　　　　稚禾手摹

图 13　钱松篆刻

足之弊，钱松的出现，力救积习，实称浙派后劲。他本名松如，字叔盖，号耐青、铁庐、未道士、西郭外史等，精鉴别，亦擅书画，颇有金石气象。钱松酷爱金石文字，篆刻尤得力于汉，尝摹汉印二千方。其可贵之处在于不带门户之见，虽是浙派干将，却注意博采众长，吸引皖派优点，运刀一洗陈法，刀中带削，旨在加强线条的立体感，用线则力求书法笔意。他尝自跋其印云："篆刻有为冲刀，有为切刀，其法种种，予则未得，但以笔事之，当不是门外汉。"章法往往大胆新奇，雄浑淳朴，既见浙派面目，又能自成家法（图 13）。

　　晚清以后，印学益盛。印坛出现的大家首推赵之谦，他诗、书、画、印俱佳，于篆刻更是自负，自况"为六百年来摹印家立一门户"。以赵氏天分之高，古来罕有，且又博古通今，学富五车，胸次既高，故能振拔俗流，卓然名家。其篆刻初学皖、浙二派，得力于邓石如者尤多。邓氏以秦汉碑版入印，给赵之谦很大的启发，故其目光所及，已非秦汉古玺、宋元朱文和皖浙两派所能局限，既而放眼古钱币、镜铭及碑版、封泥、秦诏版，

博取其中篆法入印，全面突破前人成法，终于自开面目，当能卓然不群。赵之谦治印，风格之多变，简直令人目不暇接，细观之下，其印风格大致有以下几类，单纯模仿秦汉印和皖浙两派家法的，属练功之习作；基本成一定格的，属平日经意之作，朱文法邓石如，线条蕴藉，章法上长短、斜直的线条穿插交映，疏密有致，白文则得力于秦汉，或瘦或阔，若即若离，清气充溢，精力弥漫；另一类则是取法镜铭、古钱币、碑版、封泥之作，然而这种作品虽然艺术价值很高，但赵本人也只是偶一为之，并未成为一定的规格，此类印章往往是以重刀直落，冲刀、切刀相互结合镌刻而成，纯任自然，玄奥处可谓妙到颠毫。赵之谦还是善刻边款的大家，他刻的边款，多用单刀冲切，同时又辅以薄刃直推的方法使之产生蕴藉的笔韵。兴之所至，更将碑刻文字和图像造型引入边款，极大地丰富了边款的表现形式，拓宽了印章艺术的审美领域，为古老的篆刻学注入了新的活力而使之益显生机（图14）。

　　稍晚于赵之谦的另一位篆刻巨匠是吴昌硕，他在篆刻上的影响之巨，后来几乎超过了赵之谦。以其为代表的吴派门人甚夥，直到今天，画坛印苑仍活跃着不少吴门弟子。和赵之谦一样，吴昌硕也是一位诗、书、画、印俱佳的艺术大师，他的篆刻，得力于书画尤深。他的书法上追三代石鼓，古气盘旋，朴茂雄健；中年后挟其深厚的书法功力开始作画，极其淋漓酣畅。他在书画上的高深造诣也使其篆刻艺术体现了同样的风格追求，故他也是将书、画、印融合为一体的艺术史上最具代表性的大师和

赵之谦印

会稽赵之谦印信长寿

书香世业

金蝶投怀

寿如金石佳且好兮

赵之谦印

图 14　赵之谦篆刻及边款

模范。吴昌硕的篆刻早年师法徐三庚、钱松和吴熙载，于吴熙载处得力尤多，继而上溯秦汉印玺，尤其受到封泥的影响，奏刀精到多变，中、侧锋并用。中年以后改以钝刀治印，多用中锋，线条趋于浑穆练达，纯朴天真，一任自然；结字明显受其所习的石鼓影响，又取先秦金文，略参封泥书体，笔笔俱有来历而又字字见其新意；其章法则与其绘画如出一辙，讲求总体大势，不拘精巧，大疏大密，化平凡为神奇，于平正中求险绝；对边框的处理更称奇绝，独具匠心地运用了一种敲边的技法，往往一方印成，再以刀略略击破一些边框，和他独特的镂金错彩、沉雄古厚的印面篆刻相互呼应，使整方印章显得浑然一体，最终达到炉火纯青的艺术境界，其个人风格更于此体现得淋漓尽致。这一技法作为吴派篆刻的一个十分重要的特征，为后人津津乐道，广为师法（图15）。

胡钁（1840—1910）、黄士陵（1849—1908）和赵之谦、吴昌硕在印学上并称晚清四大家，虽则赵、吴以其非凡和广博的艺术才能在晚清艺坛独享大名，相形之下，胡、黄尤其是胡则似有为二人盛名所掩之嫌，但这并不能妨碍他们在印学上所取得的独特成就和所具有的重要地位。

胡钁，字匊邻，号老鞠、晚翠亭长等，浙江石门人。工诗文，善书画，犹长于刻扇骨，对金石文字喜好笃深，常与褚德彝纵谈金石至深夜。篆刻宗法秦汉，尤得力于秦诏版和汉玉印，所作白文印以细劲见长，朱文印则以粗犷称擅，用刀秀挺，突出笔意，布局匠心独运，于疏落中见紧凑，平中寓险，险不失稳，

且饮墨沈一升

雷浚

节堂

竹宾书画

汉阳关棠

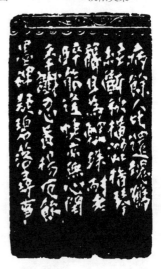

图 15　吴昌硕篆刻及边款

气韵苍秀，得自然之趣。胡氏印风以平和温雅见长，给人以平淡无奇的感觉，故个人面目不如另三家那么强烈，尽管其篆刻亦达到了很高的艺术境界，但却未能在晚清印坛得享大名，这也是一时风气之所趋。

相对来说，黄士陵虽不如赵之谦和吴昌硕那样因书、画、印俱绝而名震艺苑，但就其擅长篆刻艺术这一点来说，却是名实相符的。他开创了历史上有名的黟山一派，在印学史上独树一帜，对后来的岭南印学影响极大。他字牧甫，又作穆甫，号倦叟、倦游窠主，安徽黟县人。早年流寓南昌，后转居广州，与沈泽棠、梁肇煜等交厚，见识到不少金石文物，一度受荐入北京国子监南学研习金石，结交了王懿荣等学者，并广泛地涉猎二周秦汉的金石文字，眼界大开，学识大进。回广州担任广雅书局校书堂的校刻工作后，更醉心于钟鼎权量、镜铭、泉币、砖瓦和汉魏石刻的研究，并力图将其融入篆刻艺术之中。晚年归隐黟县，潜心金石，不复再出。黄士陵篆刻初学浙派、邓石如、吴让之、赵之谦，中年以后上溯秦汉，究心三代，脱胎换骨，印风为之一变。用刀犀利，薄刀锐刃冲刻而成的线条圆润丰腴而富挺峭之致，光洁而浑穆，寓古于新，不求斑剥；印文兼容汉器文字，篆法奇诡，秀挺而富于变化；布局则别出心裁，富于巧思，险中寓平，变化万千；边款融汉隶、魏碑于一体，冲刀为之，极富个性。对于当时皖浙两派印风笼罩天下的局面，黄士陵能独具慧眼，另辟蹊径，力探汉印之本然，以平直光洁的印风独立于印坛，对其时印坛普遍追求朴茂苍茫的时尚并不在

北平瞿廷韶审释石墨　　　邓氏养和斋藏　　　风镰长寿

国子先生　　　香山何三　　　闲临大令十三行

仲冈　　　李下无蹊径　　　人生识字忧患始

图 16　黄土陵篆刻

意。他指出"汉印剥蚀，年深使然，西子之矉，即其病也"，足见其见识之不入俗流处（图16）。后世李尹桑、黄少牧皆传其流派；至近代李茗柯、易大厂、邓尔雅又演为岭南派。

试将晚清四大家的风格加以比较，赵之谦如天仙化人、精彩绝艳，吴昌硕如霸王拔山、雄强浑灏，胡菊邻如诗礼文士、不入流俗，黄土陵如中庸君子、化古出新。相比于清中期之前的皖、邓、浙三派，和明代的文、何二家，显然是风格更为多

样，因而也更为引人入胜了。篆刻这一局限于方寸之地的"雕虫小技"，至此愈加蔚为大观。

进入 20 世纪之后，印学史上的一个重大事件是西泠印社的成立。

清光绪三十年（1904），印人丁仁（辅之），王褆（福厂）、吴隐（石潜）、叶为铭（品三）等经常在杭州孤山研讨书画篆刻艺术，并筹备成立一个以研究金石篆刻艺术为主的学术团体。至 1913 年 9 月，仿兰亭修禊的形式，正式成立了印社，因地处西泠，故命名为"西泠印社"。并通过社约章程，明确以"保存金石，研究印学"为宗旨，一致推举吴昌硕为首任社长。此后历任社长的，相继有马衡、张宗祥、沙孟海等。印社成立以后，除了每年清明节和重阳节举行雅集外，逢五逢十多要举行大的纪念活动，进行学术交流。一时吸引了先是江浙一带，继而全国，进而遍及世界各地的著名篆刻家、书画家入社，成为一个国际性的印社，对于篆刻艺术在 20 世纪的传播发扬，起到了积极的推动作用。此外的印社虽多，如冰社、乐石社等，但无论规模、影响，都没有能与之相颉颃的。

20 世纪的著名篆刻家，论其艺术的风格，属于粗放一路的以齐白石、赵石、邓散木、来楚生等为代表，属于工细一路的则以赵叔孺、王褆、方介堪、陈巨来等为代表。

齐白石（1864—1957），名璜，字濒生，以号行，别号寄萍堂主人、杏子坞老民等，湖南长沙湘潭人。他是当代书画大家，于治印又情有独钟，自号"三百石印富翁"。他的篆刻，初学

浙派，后认为"刻印其篆法别有天趣胜人者，惟秦汉人"，于是中年以后遂取法汉代凿印，单刀直冲，劲辣有力，篆法用《三公山》《天发神谶碑》，布局奇肆，大开大合，雄灏磅礴、不加修饰的艺术作风，具有撼人的艺术效果。齐白石早年在农村做过木匠，是一位将民间艺术融入传统文人画的绘画大师，在其篆刻之中，我们也能看到他这一方面的特色。他往往运刀如使凿，一力霸悍以求雄健，方笔取势，锋芒毕现；印文并不太讲究篆法结体，天真的情趣，溢于言表。唯其如此，齐氏治印往往也有不够含蓄、浑穆的缺陷，不过那种一任性情、生机勃发的趣味，却也是在常人的作品中所少见的。需要指出的是，齐氏亦是能融合书、画、印为一体的大家，他的印风和他的画风也具有较明显的同一性，那种天真烂漫、奇趣横生的艺术追求，其实正是艺术家个人性情的体现（图 17）。

　　吴昌硕的门人赵石（1873—1933），号古泥，江苏常熟人。他在继承吴氏衣钵的基础上别开生面，开创了虞山印派。赵氏篆刻得力封泥良多，印文融小篆、汉碑额、缪篆于一体；刀法则冲切结合，遒厚爽迈而不失清健安雅；总体印风以气雄力健、奔放苍浑、斑驳深厚而见著。从赵氏的虞山派门中后来又走出了另一位近代印坛骁将邓散木，邓氏治印，运刀亦冲亦切，布局力参封泥，疏密有致，极善应变，印文融籀、篆、隶于一体，印风在沉雄朴茂、大气磅礴中力求清新古拙、潇洒遒劲之致，最终在兼取各家之长的基础上自成面目，在现代印坛，具有相当的影响（图 18）。

叹浮名堪一笑

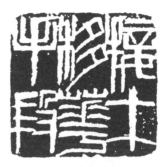

接木移花手段

年高身健不肯作神仙

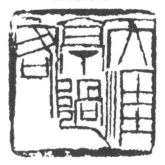

天涯亭过客

图 17 齐白石篆刻

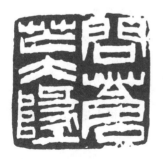

问苍茫大地

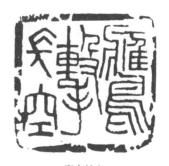

鹰击长空

图 18 邓散木篆刻

来楚生（1903—1975），原名稷勋，字楚凫，又字初生，号然犀、负翁等，浙江萧山人，居上海。工书画，尤精篆刻，早年取法浙派，继而上溯战国、两汉及魏晋凿印，又得益于晚清吴熙载良多，略参吴昌硕印法，钻研既深，故能自出新意，卓然成家。来氏治印，追求书法意趣，行刀不拘小节而刀刀见笔，绝不矫饰，方圆相济，奇正相生；印文线条内敛含蓄而富神采，通过破残的斑剥来表现古朴浑厚的艺术效果；章法则吞吐腾挪，率意中仍见精微；边款四体兼擅，更多作行草，驱刀一如运笔；总体风格生辣沉厚，粗而不野，放而能稳，在现代印坛具有较大影响。值得一提的是来楚生图案肖形印的创作，从古肖形印和魏造像碑中汲取营养，造型生动，形象呼之欲出，于雄浑古朴中见清新精谐，赢得世人广泛的好评。

赵叔孺（1874—1945），初名润祥，字献忱、叔孺，以字行，浙江鄞县（今宁波市鄞州区）人，辛亥革命后居上海以金石书画为生。其书法学赵孟頫，属帖学一路；篆刻宗法秦汉，兼取皖、邓、浙三派之长，并取三代钟鼎、玉箸小篆入印，作风工致渊雅，恬然静穆，流美秀丽之中别具高风。试从书与印的关系来看，高明的印人无不兼工书法，而因书法渊源的不同，篆刻的风格也迥然相异。一般书宗帖学的印人，印风多工整秀美；而书宗碑学的印人，印风多粗放雄强。由此正可见"书印同源"的关系。如果进而联系到绘画，则画风工细的印人，印风亦多秀美，画风粗略的印人，印风亦多雄放。由此又可见"画印同源"。赵叔孺书工帖学，画法规整，所以印学婉静，艺术所赖

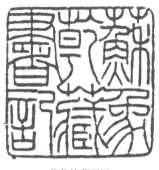

苏象乾藏画记

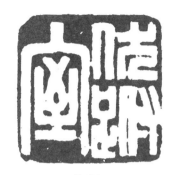

伏跗室

图 19 赵叔孺篆刻

以负载的媒材形式不同，而所表现的风格追求则是完全一致的（图 19 ）。

王禔（1880—1960），原名寿祺，字维季，号福厂，浙江杭州人。工诗文，精书法，尤嗜金石篆刻。其书法以篆、隶、楷、行擅场，篆隶书成就尤著。一般认为，清代中期以后，作篆隶书者为碑学书家，作楷行书者为帖学书家，这种观点颇有偏颇。碑、帖之分，从清中期之后，事实上不在书体，而在笔意，如伊秉绶、何绍基、赵之谦、吴昌硕、康有为、于右任的楷行书，论笔意，均为碑学；而大批研究小学的学者，一般的书写用帖学馆阁体的小行楷书，"创作"的书法则用篆隶书体，而且是规整的篆隶书体如玉箸篆等，则论笔意，仍应归于帖学为宜，或可专门命名为"经学书"。王禔的篆隶书，正属于玉箸篆的法乳，化为隶书或钟鼎，无不工稳精致，于古媚中透出新妍。因此，其篆刻的风格，自然亦倾向于工整秀美的一路。

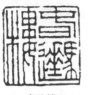

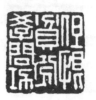

春驻楼　　　　但恨贫分学问功

图 20　王提篆刻

初宗赵之琛，后融合皖、浙两派，上溯三代秦汉，形成严谨雅隽的风貌，刀法、篆法、章法能极修饰周到之能事，却又不失生动的气韵，论其形，可以比之于台阁体、馆阁体的书法，论其神，则可比之于两宋院体的工笔花鸟画（图 20）。

方介堪（1901—1987），名巖，别署蝉园老人、晚香堂主，浙江永嘉人，一度居上海。方氏自幼即喜篆刻，师赵叔孺，为赵氏门中之白眉，得其工整清雅之风，精诣典丽之致，极其婉约淳厚。当代以儒雅见长的书画名家，如张大千、吴湖帆、谢稚柳等人的用印，多出其手。但其青出于蓝的创意，更在于仿汉玉印和鸟虫缪篆印，于工整精诣之中别饶奇姿异态，乃独辟蹊径，自成一格。所作刀法光洁爽利，章法稳满生动，从来工细一路的印风，因他而别开生面。因为，一般的工细印风，不出元朱汉白，尤其是朱文印，更以玉箸小篆为不二的法门；方介堪却出之以鸟虫缪篆，化古为新，这确是文、何以来前无古人的创造。

陈巨来（1905—1984），名斝，字巨来，号安持，以字行，浙江平湖人。他也曾师从过赵叔孺，走的是精工儒雅的一路，

元朱文尤称当代第一。初学浙派，既追程邃、汪关、黄士陵，进而上溯秦汉。所作刀法光洁细腻，结篆娟秀婉美，章法规矩工稳，清妍娴丽的细朱文，虽细若游丝，但却不见纤弱，而有醇厚之感。

除上述各家外，20世纪重要的印人还有徐新周、王云（竹人）、童大年、陈衡恪、寿石工、唐源邺、简经纶、乔曾劬、钱厓、朱复戡、沙孟海、韩登安、罗福颐、钱君匋、陈大羽、蒋维崧、吴朴、高源等。真可谓高手辈出，极一时之盛。如果说，进入20世纪以后，传统的绘画和书法艺术，均在不同程度上先后遭遇到西方文化，尤其是现代艺术思潮的冲击和质疑，那么，作为与之"一体""同源"的篆刻艺术，则迄今未曾遭遇到同样的冲击和质疑。究其原因，一方面是由于篆刻比之于书法，更具有其独特性，更难以从西方现代艺术中找到相近的参照物；另一方面，则可能是因为篆刻更有其狭隘的专业性，圈子、范围更小，影响社会生活的面更窄。所以，传统艺术所讲求的"诗、书、画、印"四全，进入20世纪之后，首当其冲地受到冲击的是"诗"，格律诗、文言文为白话诗、白话文所取代；其次是"书"，在日常生活中毛笔书写已为硬笔书写所取代；再次是"画"，"中国画"的天下被油画、版画等"西洋画"分去一大半，"中国画"的创作观念也被"西洋画"所逐渐取代；而"印"，则由于如上所述的两个原因，相应地得以继续正常地发展。当然，随着"诗、书、画"的变化，随着整个社会物质、精神生活的变化，它在21世纪将面临怎样的命运，仍是难以预测的，至少是不容我们乐观的。

图书在版编目（CIP）数据

中国书法史 / 徐建融著. —— 杭州：浙江人民美术
出版社，2021.11
ISBN 978-7-5340-8931-2

Ⅰ. ①中… Ⅱ. ①徐… Ⅲ. ①汉字—书法史—中国
Ⅳ. ①J292-09

中国版本图书馆CIP数据核字(2021)第146873号

中国书法史

徐建融 著

策　　划　王叔重　陈含素
责任编辑　傅笛扬　姚　露
责任校对　毛依依
责任印制　陈柏荣

出版发行　浙江人民美术出版社
　　　　　（杭州市体育场路347号）
经　　销　全国各地新华书店
制　　版　浙江新华图文制作有限公司
印　　刷　浙江海虹彩色印务有限公司
版　　次　2021年11月第1版
印　　次　2021年11月第1次印刷
开　　本　889mm×1194mm　1/32
印　　张　6.75
字　　数　150千字
书　　号　ISBN 978-7-5340-8931-2
定　　价　52.00元

如发现印刷装订质量问题，影响阅读，
请与出版社营销部（0571-85174821）联系调换。